家庭美術館・美術家傳記叢書

存在・變化／賴純純

國立台灣美術館 策劃　藝術家出版社 執行

National Taiwan Museum of Fine Arts

照耀歷史的美術家風采

「家庭美術館——美術家傳記叢書」於民國八十一年起陸續策劃編印出版,網羅二十世紀以來活躍於藝術界的前輩美術家,涵蓋面遍及視覺藝術諸領域,累積當代人對前輩美術家成就的認知與肯定,闡述彼等在我國美術史上承先啟後的貢獻,是重要的藝術經典,同時,更是大眾了解臺灣美術、認識臺灣美術家的捷徑,也是學子及社會人士閱讀美術家創作精華的最佳叢書。

美術家的創作結晶,對國家社會以及人生都有很重要的價值。優美的藝術作品能美化國家社會的環境,淨化人類的心靈,更是一國文化的發展指標,而出版「美術家傳記」則是厚實文化基底的重要工作,也讓中華民國美術發展的結晶,成為豐饒的文化資產。

Artistic Glory Illuminates History

In order to organize the historical archives of Taiwan art, *My Home, My Art Museum: Biographies of Taiwanese Artists*, a consecutive series that recounts the stories of various senior artists in visual arts in the 20th century, has been compiled and published since 1992. Accumulating recognition and acknowledgement for their achievement and analyzing their contributions to the development of art in our country, it is also a classical series of Taiwan art, a shortcut to understand the spirit and Taiwanese artists, and a good way for both students and non-specialists to look into the world of creative art.

Art creation has important value for the country and society from which it crystallizes, and for the individuals who create or appreciate it. More than embellishing our environment and cleansing our minds, a fine work of art serves as an index of the cultural status of a country. Substantiating the groundwork of our cultural progress, the publication of these artist biographies consolidates the fine arts development in the Republic of China, turning it into a fecund cultural heritage.

Jun T. Lai

目次 CONTENTS

家庭美術館・美術家傳記叢書
存在・變化 / 賴純純

1 自由的色彩⋯⋯⋯9

臺灣和現代日本的文化混合體⋯⋯⋯10
學院的啟蒙⋯⋯⋯13
讓色彩說話⋯⋯⋯15
脫離框架設限⋯⋯⋯23

2 存在與變化⋯⋯⋯33

回歸與思考⋯⋯⋯34
超度空間之後⋯⋯⋯39
始於純粹，純淨的轉捩點⋯⋯⋯50

3 SOCA：現代藝術工作室………55

藝術解嚴的部署前哨………56

第一計畫SOCA I Project（1986-1990）………60

第二計畫SOCA II Project（1993-1994）………64

第三計畫SOCA III Project：

95行動工作室（1995-1996）………66

第四計畫SOCA IV Project：

現代藝術協進會時期（1997-2007）………68

藝術是社會參與的………72

4 飛越地平線：東方美學的追尋……75

雕塑自然………76

行雲流水………82

心：真空妙有………89

破而後立………94

5 仙境：「女我」的追求………97

青春美樂地………98

從「夢遊仙境」到「女媧・仙境」………102

青春的在地實踐………107

佇春，迎向海洋………112

6 海洋美學………121

夢境預言………122

尋找水脈絡………125

島嶼海洋………132

閃亮的愛………140

浪潮上，繼續前行………148

附錄

賴純純生平年表………155

參考資料………159

賴純純，〈月光下女妖漫舞〉（局部），2007，壓克力顏料、畫布，193.5×346cm。

1.

自由的色彩

滿懷的熱情和喜悅，隨生命的衝動和時間的流轉。我將色彩凝聚在
畫面上，像情感的音調─從膠管直接擠出顏料，用畫刀厚厚地一塊
塊地堆積在畫布上，沒有計畫，也沒有預設的圖稿，隨著心靈莫名
的律動作畫。

　　　　　　　　　　　　　　　　　　　　　　　　　──採自賴純純自述

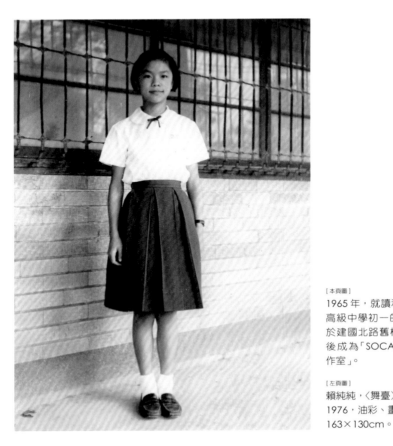

[本頁圖]
1965 年，就讀私立衛理女子
高級中學初一的賴純純留影
於建國北路舊樓房，該地日
後成為「SOCA 現代藝術工
作室」。

[左頁圖]
賴純純，〈舞臺〉（局部），
1976，油彩、畫布，
163×130cm。

臺灣和現代日本的文化混合體

　　賴純純1953年生於臺北市，祖父母年輕時即自桃園至大稻埕定居、經商。父母都是社會上的菁英，雅好藝術文化，父親賴春和畢業於臺北帝國大學政學科（今國立臺灣大學政治學系），熟諳英語及日語，母親賴汪寶桂畢業於臺北州立第一高等女學校（今臺北市立第一女子高級中學），寫得一手好字。夫婦倆在日治時代接受完整的日本教育，白手起家。賴純純就在這樣的家庭背景中誕生，是沒有經過戰爭和憂患的世代。家裡四個兄弟姊妹，她排行老大，妹妹賴瑛瑛與她同樣活躍於臺灣藝術圈，是知名的博物館學家。

　　賴家原本居住於臺北市南京西路、赤峰街一帶，在賴純純就讀臺北市中山區長安國民小學時期，再搬遷至建國北路一棟兩層樓的公寓，這一帶也就成為她日後於臺北創作、生活的重要場域之一。

[左圖]
賴純純的父親賴春和，攝於1951年。

[右圖]
年輕貌美的賴純純母親賴汪寶桂，攝於1952年。

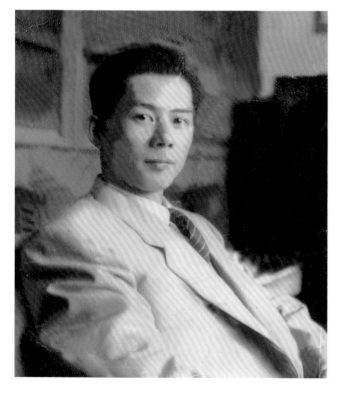

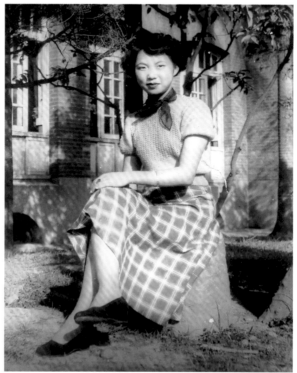

由於父母都受日本教育，賴純純的童年也深受現代日本風格的滋養，因此她在家庭所浸淫的文化涵養，除了臺灣長久以來在地的漢人文化，還少不了日本式的現代精神。這些不同來源的文化混雜著，深入賴純純的生活、品味和習慣，而非她刻意學習的結果。

1953 年，出生剛滿四個月的賴純純。

賴純純從小在自由的家庭氛圍中成長，父母的開明教育也鼓勵她各式各樣的發展。父親在戰後從事電影片商的工作，引進香港、日本、西洋電影，賴純純的童年生活裡有一部分即是陪著爸爸觀賞電影試映。1963年《梁山伯與祝英台》在臺轟動上映，賴純純跟著父親在臺北圓環的遠東戲院看了不下十幾次，女扮男裝求學的祝英台、一曲又一曲的黃梅調……，都在她的腦海裡留下深刻印象。放映間中，醒醒睡睡、似懂非懂地看著電影，是賴純純兒時難忘的回憶。週末時候，父母親也都會帶著孩子爬觀音山。觀音山對她而言，始終有著家一樣的歸屬感，也成了賴純純心中的聖山。

從小賴純純就很喜歡音樂。每天上學途中，總會被一位鋼琴老師住家的悠悠琴聲吸引，小學二年級的她於是向媽媽要求學鋼琴，也如願接觸了音樂。她說：「音樂、舞蹈、繪畫，是我幼年成長的三要素。音樂使我的心靈進入自由飛翔的空間，舞蹈使我了解身體與情感的交融，繪畫使我的幻想憑空遨遊，而能充分具體地表達。可能源於一種欲求，繪畫較能滿足我內在情感的需求。」話雖如此，兒時的賴純純卻從沒要求過學畫，她始終不覺得這是需要特別去學的一件事。

賴純純初中就讀臺北市私立衛理女子高級中學，規定學生住校，講究紀律。同學們多半來自外省家庭，不乏隨著國民政府來臺的高階官員子女，她們從小受到良好的教育，在校的成績表現也都很突出。賴純純

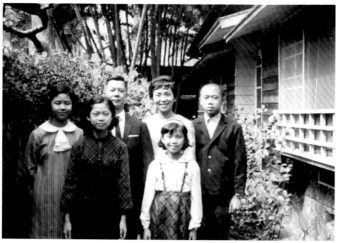

自嘲算是學校裡「土一點的」，吊車尾考上的臺灣小孩，在學校功課也不好，外籍教師用英語授課，讓她在學習的起步就充滿挫折。加上小時候家裡早睡早起慣了，住校之後作息改不過來，早上5點多就醒了，上完一整天課，到了晚自習時間總是打瞌睡。為了趕走瞌睡蟲，她總是偷偷在桌底下畫畫。

初中這段時間讀書吃了不少苦頭，但倒是對賴純純的藝術創作有些啟蒙。當時的美術老師為梁秀中，在賴純純眼裡是位古典美人，總是穿著旗袍，氣質優雅。老師上課也算自由，讓學生學習水果靜物寫生，偶爾，在黑板上用粉筆勾畫仕女，優美的線條讓賴純純印象深刻。這個時期，梁老師已經看出賴純純在繪畫上的興趣和專長，經常請她代表班上參加比賽，使她有了一些嶄露頭角的機會。

初中雖然因為數學成績不理想而沒能畢業，賴純純仍以同等學力考上了臺北市私立靜修高級中學，也結束了住校的生活。高中時期的賴純純對生命科學很有興趣，高二升高三時選了丙組，但數理實在不在行，況且她向來也不是那種致力學業成績的學生。身為家中長女，考大學是家庭大事，面對這場硬仗，父親對她說：「妳要考美術系，而

且妳一定可以考上！」賴純純受到父親鼓勵，於是到李石樵的畫室補習，學畫石膏像，也向胡念祖學國畫，準備考試。後來果然如願考取了座落在臺北陽明山上的中國文化學院（今中國文化大學）美術系。這個看似升學遊戲規則之下不得已的選擇，卻開啟了賴純純此生的藝術之路。

學院的啟蒙

中國文化學院的環境和學風，和其他院校的藝術科系相比，顯得自由許多，這一點於賴純純的性格而言可說是相當契合。「文化美術系的氣氛是行雲流水的，很自由的，每天就看雲飄進來、飄出去。」山上風冷，學生們也難免較晚到課；也因為市區和山上的交通路途稍遠，後來賴純純索性住校。這個中學就有住校經驗的女孩，早已學會打點自己的生活，相當獨立。

大學階段，賴純純正式接受了學院的訓練，從素描、水彩學起。她在中國文化學院的學習親炙李梅樹、楊三郎、廖繼春等畫家，除了繪畫之外也學雕塑。大二的雕塑課由黃朝謨教授指導，學了泥塑、石膏翻模等技

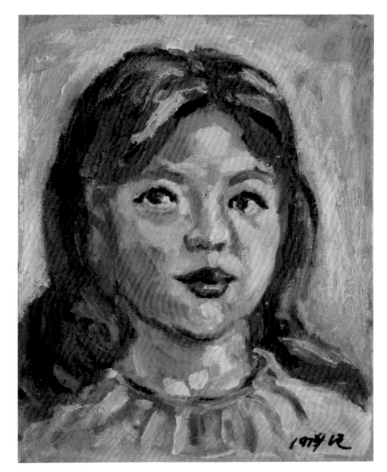

［上圖］賴純純，〈自畫像〉，1974，油彩、畫布，34×26cm。
［下圖］賴純純，〈第一張油畫〉，1971，油彩、畫布，19×24cm。

13

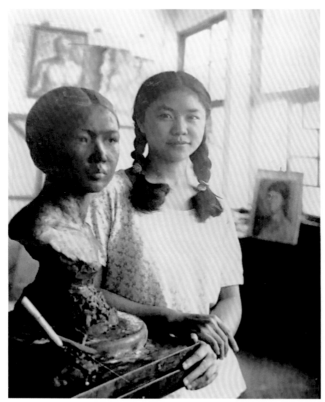

[左圖]
1972年，賴純純留影於中國文化學院美術系黃朝謨老師的雕塑課。

[右圖]
賴純純，〈女同學〉，1972，鑄銅，47×24×16cm。

法等。大一時，賴純純即以一件鐵雕作品參加學校的美展，可見她對於創作形式和媒材的開放態度及興趣。賴純純的畢業製作由廖繼春指導，在她印象中，廖老師話不多，但卻為她在色彩認知上帶來很大的啟蒙。

廖繼春教會了賴純純如何「觀看」。印象最深刻的是某次他帶著學生到關渡寫生，平時話很少的廖老師，指著水邊的一群小魚說：「你看牠們游得多自在快樂！」賴純純領悟到老師像個小孩一般地觀看世界，他的畫也就呈現了他的觀點。色彩就是這樣自由且自信地存在廖繼春的畫布之上，並不是為了描摹什麼對象，也不是為了模擬外在世界，而是自足地建立起一個新的世界空間。

1976年的畢業創作〈陽明黃昏〉畫得是觀音山夕照。在賴純純完成之後，廖繼春又再認真地加以修改，畫面上耀眼的粉紅色餘暉和鮮麗的山下景物，盡是老師明朗的色彩作風。這一潤飾，讓賴純純再無法於畫

賴純純，〈陽明黃昏〉，1976，
油彩、畫布，113×163cm。

面添上任何一筆，本作也就成了廖繼春和賴純純合作的紀念。廖繼春給
予賴純純最大的啟示，除了色彩的自由，還有從內心感覺出發的、純真
的創作態度。

讓色彩說話

　　由於賴家與日本的往來甚多，父親的日籍同學裡也不乏教授、學
者。朋友之間關心問候，女兒畢業之後是否到日本讀書？這樣的機緣，
促成了一趟全家人共同赴日的修業之旅，父親攻讀研究所，兒女也同時
在日本求學。家人一起在日本進修、生活，足見其父母對於家庭生活和
兒女教育的重視。

賴純純，〈無題 # 74000〉，
1974，油彩、畫布，
33×24cm。

[右頁圖]
賴純純，〈關渡〉，1974，
油彩、畫布，46×38cm。

　　生性嚮往自由學風和創作表現的賴純純，到了日本並沒有選擇東
京藝術大學，唸了一年的日文學校後，她先在武藏野大學、多摩美術
大學旁聽了一段時間。因為之前在臺灣唸的就是西畫組，武藏野大學
偏向傳統的課程不是很吸引賴純純，1976年她於是正式展開在多摩美術

【關鍵詞】
「物派」（Mono-ha）

「物派」是 1970 年代日本重要的現代藝術運動，以未加工的自然物質或物體為創作材料，嘗試表現物質存在之藝術觀念，與當時法國藝壇的支架／表面運動（supports／surface）、義大利的貧窮藝術（arte povera）有共通之處。

物派的發起人李禹煥即在多摩美術大學擔任教授，影響並帶領了關根伸夫、吉田克朗、成田克彥、菅木志雄等人，掀起此一物質既為媒介、也是創作主體的藝術風潮。

大學平面設計研究所的學習。多摩美術大學的平面設計研究所是 1970 年代崛起於日本藝壇的「物派」發源地，在李禹煥的帶領之下，是日本前衛創作的大本營。賴純純說：「日本物派藝術家，如李禹煥及菅木志雄等作品，直接表露出物質性，平鋪直述的結構，斷言地呈現『物』再透過心靈的凝視，轉化為自然律的表達，給予我莫大的啟示。」

多摩美術大學平面設計研究所的藝術教育，為賴純純帶來很多新的刺激。學校的課程重視個人思考、基本概念的重新釐清，特別是現代藝術與設計的觀念討論，大多是關於空間、色彩的造形問題，探討平面及表達的訓練。研究所裡學風自由而開放，每個學生的創作類型都不同，有的人傾向低限主義（Minimalism），有的人從事電影創作。課堂上，大家總圍著教室的長桌而坐，無盡地抽著菸，談著蒙德利安（Piet Cornelies Mondrian）、

賴純純（左 1）與家人合影於東京代代木公園。

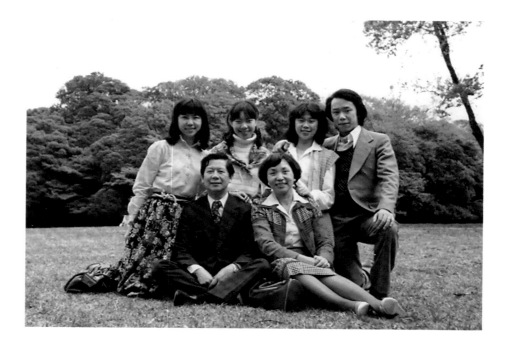

賴純純，
〈無題 # 77003〉，
1977，油彩、畫布，
46×53cm。

賴純純，
〈無題 # 77005〉，
1977，油彩、畫布，
74×91cm。

康丁斯基（Wassily Kandinsky）、包浩斯（Bauhaus）……,賴純純模模糊糊地聽著、參與著,一天又一天,好奇求知的心漸漸地飽滿,「什麼是藝術」也成了她對自己的不斷提問。這段時間裡,賴純純除了延續平面繪畫的研習,也對藝術的根本問題做了重新的思考。

　　1977年即將畢業之際,賴純純著手準備將於日本櫟畫廊登場的生平第一次個展。這一次畢業展,也代表著藝術家生涯的起點,別具意義。然而當時的她卻有些苦惱,不知道自己該如何創作?有一次,她向野村太郎教授說到創作的困難。老師指點她:「將畫布視為妳心靈內視的、一個完全屬於個人的房子,大膽地將渴望與追求呈現在自己的空間上。」老師的意思是,把自己的心當作一幢房屋,愛怎麼做就怎麼做!這番話讓賴純純自信地以畫刀將色彩塗抹於畫布上,發展出一系列畢業創作。「無題」（P.21、P.22上圖）的色彩就像音符一樣在空中飄揚,唱著自己的曲調。這樣的理念,也一直延續地在她創作生涯中實踐。

　　野村太郎如此評點賴純純的作品:「沒有混合過的鮮麗原色,具有牧歌的情調及野性的衝動,富有南國風味。」而另一位大渕教授在看了她的創作後說:「畫面上只有顏料。」這樣的評語,讓賴純純在乍聽之

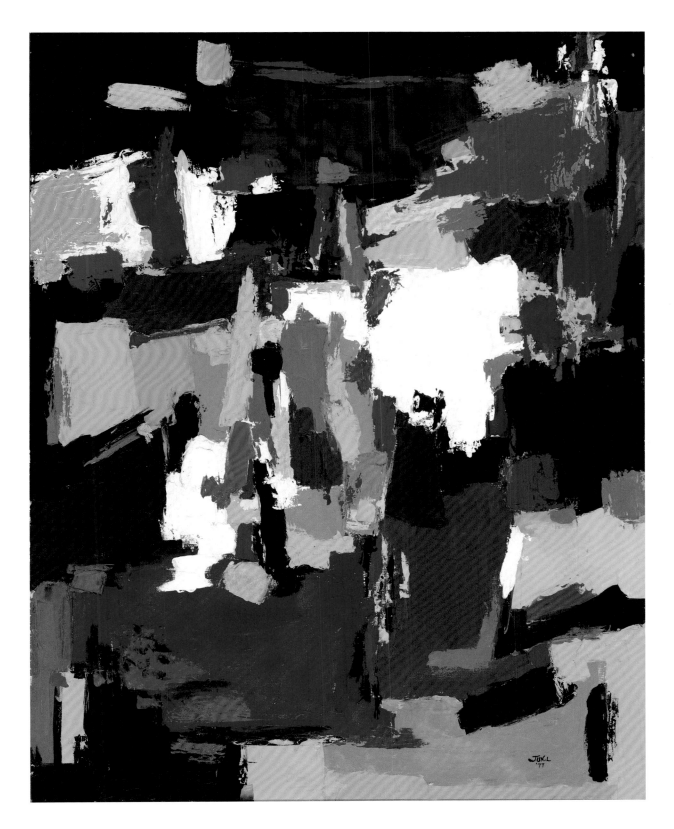

21

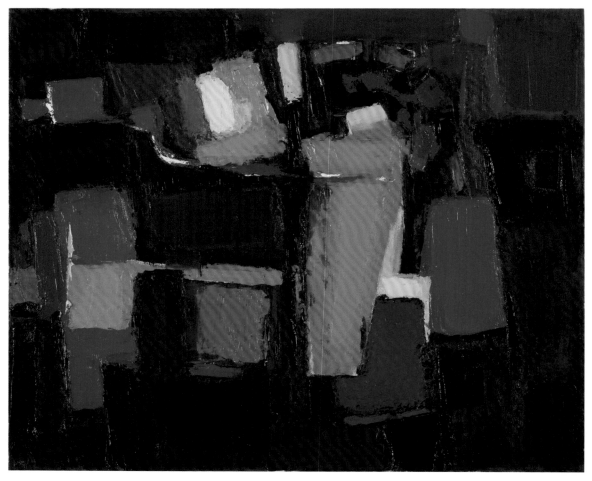

名画家頼純純画展

10 5
日～ 銀座欅画廊で 開く

名画家頼純純女史画展は十二月
五日から十日まで東京都中央区銀
座七ー十ー二、欅画廊で開催さ
れる。展示時間は午前十一時～午
後七時まで、最終日は午後六時迄

経て「彼女の画面は以前そうであ
った形象の牧歌的な描写から一転
して、色彩形態の感覚的なコン
ポジションへと顕著な変貌をと
げ、色彩は一層野性味を増し、迫
力を加えた」とほめたたえてい
る。

美術評論家野村太郎氏はいせ
んのことばの中で「頼純純女史の
作品の色彩はまぎれもなく、鮮麗
で、したたかな手ごたえをもつ南
国の色である」と評価しており、
さらにこの二年来の意識の変革を

頼女史は台北市生まれ、省展入
選、市展優選、中国文化学院美術
系卒、日本多摩美術大修士課程。

名画家頼純純女史画展が十二月五
日から十日まで銀座の欅画廊で開
催される。写真は頼純純女史作品

第九八〇号 自 由 新 聞

中華民国66年（1977年）　　１２月１日（木曜日）　　（2）

昭和３７年９月１５日第三種郵便物認可

22　　自由的色彩

下有些不解。但如以物派的觀點視之，材料物質性的表現確實是他們觀照的焦點。浸淫多摩美術大學的學習階段，賴純純對於物派、低限主義的觀念雖然懵懵懂懂，日後也非以此作為創作的核心，但關於藝術的思辨已然在這裡開啟。她掌握了自我日後藝術表現的關鍵：「色彩本身是自由的，就好像一個人的靈魂一樣。形就像軀體，軀體要和靈魂合而為一。」

1978年春天，賴純純獲得多摩美術大學的碩士學位。從此，她也任性地追尋藝術，使其成為生命欲求的表現，探索藝術之於自我生命的意義和關係。

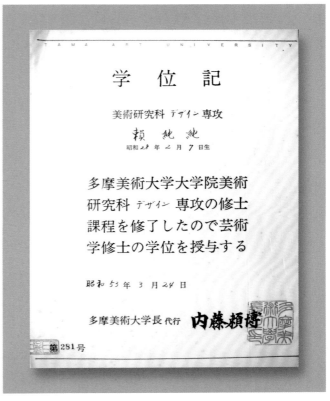

1978 年，賴純純的日本多摩美術大學碩士畢業證書。

脫離框架設限

留學日本期間，賴純純經常在畫廊接觸美國當代藝術的展覽，也讓她興起了想到紐約看看的念頭。1979年，賴純純帶著朝聖者的心情前往紐約，蘇荷區成了她的教室，沒有正式進學院，而是到曼哈頓的普拉特版畫中心（Pratt Graphics Center）修課，一頭栽進了紐約這個陌生的大環境。

賴純純曾經寫下那時的心情：

孤鴻萬里，我第一次感到切斷臍帶的痛，切斷了一切，燃燒自我。不禁潸潸淚下，痛楚的感覺迄今猶在。學語文，讀美術史，看畫展、逛美術館，努力學習，每天重覆寫在日記本上。

我在蘇荷區租到工作室，狂喜不已，這樣可與現代藝術更接近了。工作、逛畫廊、參加藝術家的派對，我努力地用視覺、嗅覺、觸覺去了解當代潮流是什麼？下一波又是什麼？大麻、酒精

[左頁上圖]
賴純純，〈無題 # 77010〉，1977，油彩、畫布，61×73cm。

[左頁下圖]
1977 年，日本《自由新聞》報導賴純純於銀座欂畫廊舉辦個展的簡報。

暗示些什麼？我無法理解為什麼，華裔藝術家依舊在畫那些照片寫實，也許我草根性重，也許我不投入，總之是新鮮也陌生，生活與思想充滿了刺激，也充滿了對立和矛盾。

　　當時在紐約，版畫製作很熱門。賴純純初次深入接觸版畫的各種技法，也被深深吸引，例如拓印、油水分離、潑灑、澆淋的動作等，都打破了傳統的繪畫模式。這個時期，她一方面學習石版畫和絹印，另一方面，創作上也受到紐約派自動技法、拼貼的表現、巨幅畫面等作品走勢

1980 年，賴純純前往普拉特版畫中心學習版畫時，於紐約工作室留影。

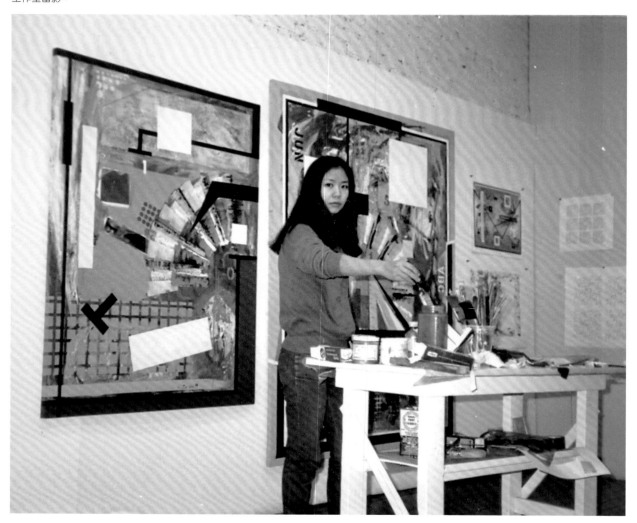

賴純純,〈無題 # 80006〉,
1980,油彩、畫布、木板,
185×336cm,高雄市立美
術館典藏。

的影響。紐約派對於現成物等素材的自由使用、對真實的追求、打破透
視、打破虛幻,是她當時創作上最大的課題。由於紐約派藝術作品尺幅
都很大,形成包覆人的環境,賴純純深受感動,她也開始製作大尺幅的

1984 年,賴純純在紐約工
作室中製作「存在與變化」
黑沙系列。

創作,用身體去感受作品與空間的關
係,這一點和後來她擅長處理空間性的
創作頗有關聯。

除了紐約派的創作,賴純純在紐
約也更認識了已經蓬勃發展並進入尾聲
的觀念藝術和低限藝術,但是這種簡
潔、秩序,明朗和低限元素的美學,給
了她很大的震撼,是真實且深具力量
的。

這一階段的創作,賴純純在各種
技法的實驗中拓展了平面繪畫的表現,

色彩畫面延伸至框外，甚至丟掉畫框邊緣，使作品愈形物件化。「不一定要用畫筆作畫，用畫刀顏料、以一種遊戲的狀態完成作品。」是她紐約時期的作品最大的突破。她在創作上開始使用木板及畫布的組合，以脫離框架的設限，去掉透視的虛幻空間，使作品形成一個有厚度的物件。賴純純曾論述這一時期的創作轉變：「畫面色彩延展至厚度的邊緣，也有真實的硬邊線和凹槽線，不留筆觸，只有畫刀的壓痕和割痕，以及顏色的潑灑和拓印痕跡，將各種對比元素，不安定的特質，安置在穩定的結構中。採用版畫重疊、穿梭的空間處理方式、運用在畫面上。」例如〈#80011〉、〈#82002〉、〈#81066〉等石版畫創作，注重線條的表現。開始使用賽璐璐（Celluloid）透明片展現透明性的拼貼手法，

賴純純，〈無題 # 80018〉，1980，絲網版畫，56×76cm。

賴純純，〈無題 # 81066〉，
1981，水彩、蠟筆、
賽璐璐透明片、拼貼，
76×76cm。

賴純純，〈無題 # 81075〉，
1981，紙上複合媒材、
賽璐璐透明片、拼貼，
56×56cm。

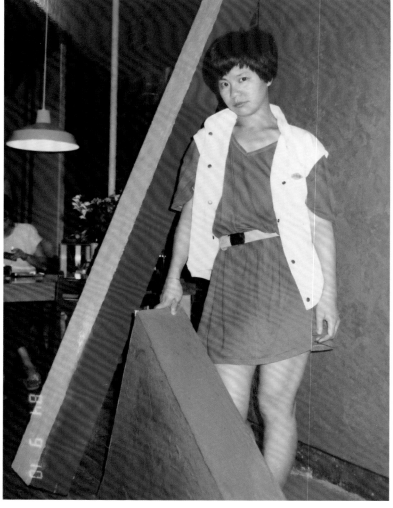

運用不同圖層，滴流的效果呈現空間性的變化。1982年5月，賴純純在臺北美國文化中心舉辦「賴純純繪畫展」，呈現這一系列赴美創作的成果，讓國內藝壇耳目一新。

1981年，賴純純回到臺灣，並且在中國文化大學美術系任教。她在課堂上用幻燈片向學生介紹紐約見聞，恨不得把所有經驗都教給學生們。但是生性自由的她終究不太適合學院的工作框架，只教了一年便離開了教職。這一年，她的生活在臺北、紐約兩地奔波往返；1982年，她決定回臺定居。

紐約時期的賴純純除了創作之外，也開始於國內藝術媒體《藝術家》雜誌、《雄獅美術》上報導國外的展覽動態、譯介思潮及藝術家的創作。她曾在1982年為文介紹普拉特版畫中心的講師愛爾菲（Elfi Schuselka）和她的伴侶，兩人同居卻保有各自的獨立創作空間，「沒有小孩，只有藝術生命及生活。」賴純純在文中也提及了她對於女性藝術家的觀

[本頁圖] 賴純純，〈無題 # 81072〉，1981，蠟筆、裱褙、賽璐璐透明片、拼貼，66×66cm。

[左頁上圖] 1982 年，賴純純（左）與顧重光合影於臺北美國文化中心「賴純純繪畫展」。

[左頁下圖] 1984 年，賴純純留影於紐約工作室。

[上圖] 賴純純，〈無題＃81076〉，1980，紙上複合媒材，56×56cm。
[下圖] 賴純純，〈無題〉，1982，紙上複合媒材，尺寸未詳。

[右頁上圖] 賴純純，〈無題〉，1982，紙上複合媒材，56×76cm。
[右頁下圖] 賴純純，〈流動〉，1980，蠟筆、裱貼，尺寸未詳。

察和感觸。當時獨居陽明山的她，慨歎著大學美術系裡每年都有不少女性學生，但是國內女性藝術工作者並不多，「難道當初的熱情及決心就那麼容易妥協掉了？」她寫著：「我希望有更多的女性勇敢地參加藝術的行列，而不再使我感到女性缺少的寂寞。」

身為女性創作者，三十歲的賴純純已經對於女性行走藝壇所必須承擔和面對的各種挑戰、壓力，以及選擇，深有感觸。身為女性創作者在個人生命、情感、藝術的追尋與抉擇、國內外藝壇女性創作者的交往和見聞，也為其日後創辦臺灣女性藝術協會埋下了伏筆。

然而，回臺之後的賴純純卻陷入一段低潮失落的日子。這個她稱為「一切回到原點」的階段，她在創作上更進一步解放色彩，依其原貌、原性，使其存在空間之中，各自占據位置，安其所適。面對此刻生命情感的波瀾，這樣的創作嘗試，或許也能找到身心安適的可能。

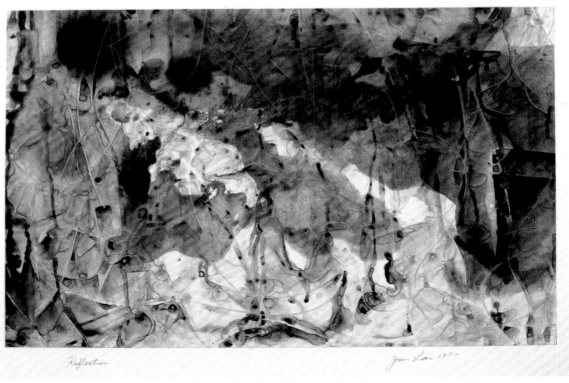

Reflection Jun Lai 1980

4,0 Jean Lai '81

2.

存在與變化

存在與變化為生命與自然的本質。「變化」就是「存在」的無限延續，存在的實質就是無限的變化。所以存在與變化乃是一事物之整體性實存，是恆常，是最後的現實。這種理念漸漸成為我在藝術表現上所追求的目標，也是表達的主題。

——採自賴純純，《賴純純：仙境》，2017

[本頁圖]
賴純純，1983 年攝於紐約。

[左頁圖]
賴純純，〈水〉，1981，
水彩、蠟筆、裱貼，
76×56cm。

1983年，賴純純（右）與莊普於陽明山工作室留影。

[右頁中圖]
龍門畫廊1983年的「賴純純新作發表」個展文宣。

[右頁下圖]
1983年，趙春翔（左）至龍門畫廊欣賞「賴純純新作發表」展時與賴純純合影。

1983年，右起：曹淴寧、趙春翔、賴純純等合影於賴純純的陽明山工作室。

回歸與思考

　　1982年，賴純純結識了自英國返臺的藝術家林壽宇。當時，林壽宇以白色系列作品參加「海外華裔名家繪畫」於香港藝術館的聯展，而後再到臺北的版畫家畫廊展出，那是賴純純第一次接觸林壽宇的創作，受到極大的震撼。對她而言，林壽宇是一位絕對的藝術家，其創作中的東方精神，強調人和自然的時空位置，深具禪意，亦是其藝術追求的精髓。賴純純1982年曾在《藝術家》雜誌撰稿介紹林壽宇：「內心澎湃的熱情，提升到畫面則是個純白的絕對繪畫世界。」而後，她和林壽宇有更密切的交往，他們兩人加上莊普，經常喝咖啡聚會。林壽宇鼓勵他們起來革命，對抗老派的藝術主流，咖啡廳裡，他們一杯又一杯地接續，在小小的餐巾紙上隨手寫畫，或者就著手邊的紙板拗來折去，作成各

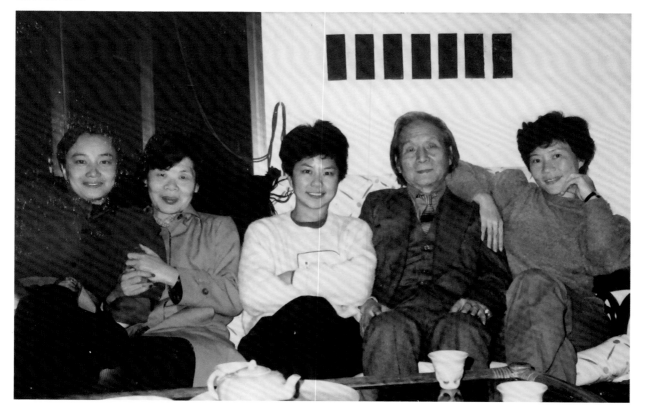

式各樣的立體模型，一待就是一整天。

1983年7月，賴純純在龍門畫廊舉辦「賴純純新作發表」個展，是她打響名聲、開始受到藝壇矚目的重要展覽。這次展出的作品，主要是以滴流方式完成的抽象畫作。12月，她也參加了臺北市立美術館開館的國內藝術家聯展。這段期間的創作，賴純純持續著對於抽象語言表現的探究，挾帶著個人情感的脈動，以及陽明山工作室氤氳的水氣、玻璃窗上不斷滴流的雨珠，以一種特別的方式將生活所感體現在創作之中。〈紅、黃、綠、黑四聯作〉（P.36下圖）、〈紅、綠、藍〉、〈翩翩獨逝〉（P.36左上圖）等畫布上淋漓的顏料，也像是世間所有難以言喻的情結稀薄墜落的軌跡。〈紅、黃、綠〉七聯作和2010年之後重製的幾件「存在與變化黑沙」系列（P.59），運用黑色的沙礫構成絕大部分的畫面，並於其間加上抽離且流動的色彩。賴純純表示：「黑色的沙原是我夢中常出現的景象；在廣袤的空間中一片黑暗，沒有上下、左右，沒有一定形狀，純粹的黑卻是那麼堅實地出現

RED, GREEN & BLUE

龍門 賴純純 新作發表

展期：7月23日～8月3日
酒會：23日下午3時

[左上圖] 賴純純，〈翩翩獨逝〉，1983，壓克力顏料、畫布，110×110cm。

[右上圖] 賴純純，〈水〉，1983，壓克力顏料、畫布，56×56cm。

[下圖] 賴純純，〈紅、黃、綠、黑四聯作〉，1983，壓克力顏料、紙，80×120cm。

賴純純,〈夏日的午後〉,
1983,壓克力顏料、
畫布,100×120cm。

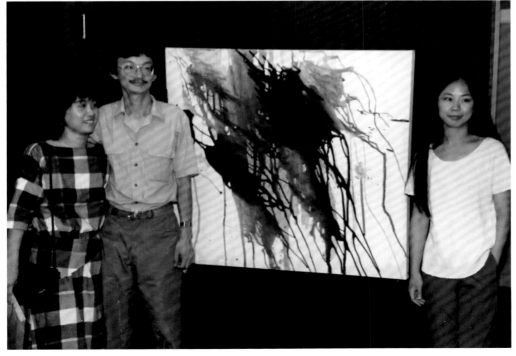

1983 年,右起:賴純
純、陳木元、徐寶玲合
影於龍門畫廊。

在我面前，甚至驅散和掩蓋了所有的色彩。」

　　純粹的黑，在沉穩卻具有肌理變化的表面上，仍有自由的色彩從中迸發。這些在邊緣流動、浮出的色塊，挑明了繪畫及立體創作在框線與邊界上的辯證，也像是再深沉也壓抑不住的力量，充滿張力。年輕的賴純純在這一階段的創作，提出有別於林壽宇絕對白色的一片風景，以自由的色彩、具有物質性的表面，展現了無懼的野心。

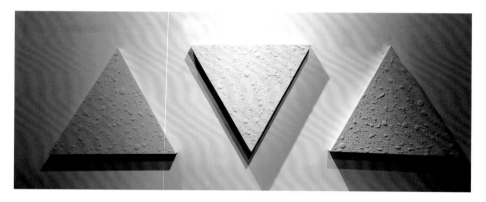

圖中三件作品分別為賴純純以白沙、黑沙、壓克力顏料、木頭等媒材製作之〈存在與變化 # 19013〉、〈存在與變化 # 19014〉、〈存在與變化 # 19015〉，原作於1984 年完成，此為 2019 年的重製版本。

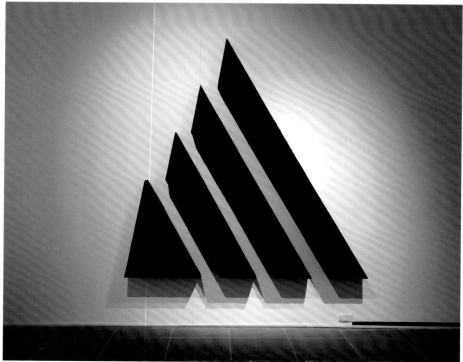

賴純純，
〈存在與變化 NY84001〉，
2019，黑沙、壓克力顏料、木頭，210×217×15cm，此作為 1984 年的同名作品重製版本。

超度空間之後

　　1984年2月，林壽宇在春之藝廊舉辦「無始無終——存在與變化」個展，首度提出「存在與變化」這個詞彙。那時，他們在咖啡廳裡的討論已經談了不少關於存在與變化的話題。在林壽宇的觀念中，「超度空間」來自直探超乎理智的不可知：「超理智是在具備了理智之後，又不限定於理智活動範圍之內的一種心智活動，那是包含了理智以外更龐大的東西，那是一種未知。藝術之有其物，必須以超理智去掌握它，故它的範圍是無限與不可知的。」而這也是賴純純在創作中所欲追求的方向。

　　這一年，由林壽宇策劃的「異度空間」也於春之藝廊展開，震撼了當時的藝壇，非常受到矚目，而後林壽宇說服賴純純留在臺灣，一起籌備翌年的「超度空間」展。於是她丟棄紐約的一切及作品，追隨林壽宇留在臺灣，再也沒有回去了。這些一度被棄置的作品計畫，有一部分直到2010年之後才又重製、發表。

【關鍵詞】「超度空間」展

　　1985年，在林壽宇的帶領下，賴純純、莊普、胡坤榮、張永村於春之藝廊展出。在此之前，1984年有「異度空間——空間的主題‧色彩的變奏」展，同樣於春之藝廊舉行。這兩項展覽試圖以純粹的「存在與變化」的造形符號，與空間對話。林壽宇認為「超度空間」的內涵無法以文字完整解釋，只待以視覺感官領會。它是一種精神，是生命超越的體驗，而非文字遊戲。「在超度空間展裡，用心者得精，用身者得體，不用心者，自然不存在」。羅門曾於〈「超度」空間創作〉一文指出，「超度空間」的藝術家們創作的焦點在於先把整個開放的空間當作一個「存在與變化」並具有生命力的空間，將造形符號提升到具有高質感與生命力的層次，使造形與空間於整體性的互動中，順應藝術家的意念、構想與策劃，進入「存在與變化」的無限視野。也因此，「超度空間」強調的是「存在與變化」的無所不在，且不受制於空間，對於畫框、畫廊、美術館乃至地景與環境等外在的「限定性」展示空間，從而引發觀者視覺無限的思考與想像空間。

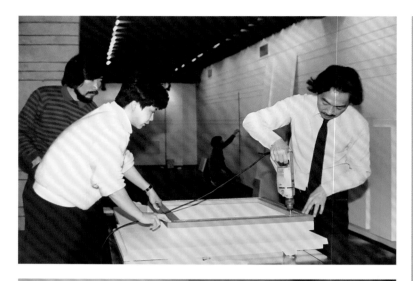

賴純純新作發表存在與變化
系列訂1986年7月5日至
7月20日於台北市 春之藝廊
及台北市立美術館。

1985年8月，臺北市立美術館推出「前衛‧裝置‧空間」特展，賴純純以〈涅槃〉參與展出。同月，「超度空間——空間‧色彩‧結構‧存在與變化」在春之藝廊登場。別於「異度空間」，「超度空間」想要更精煉、更精準地觸及藝術中時間和空間的問題。

在林壽宇的啟發下，賴純純重新建構出一套近似低限風格、卻又獨樹一幟的藝術語彙。她將幾何結構加以組合變化，透過秩序性的呈現與當下時空的條件互動，以巨大尺寸占據空間的表現

形式、主張身體的介入、強調觀者於作品周圍移動時的身體經驗等，雖趨近於低限藝術常見的創作語彙及概念，但賴純純以更為自由的姿態及形式語彙，重新詮釋「存在與變化」此一空間結合時間的表述與主張，開創一條獨特的實踐脈絡。這也是賴純純日後進入公共藝術領域，強調場域性及精神性的伏筆。

「超度空間」的展場中，賴純純在第一件〈存在與變化〉的作品說明寫下：「眼睛望向遠方，懷疑、摸索那未知的世界，不再執著，花朵開在滿山遍谷裡，所有的可能包括在可能裡。」知名作家林清玄在一篇評論中這樣評價賴純純的創作：「賴純純創造了一個大的結構，並且探觸了色面藝術、硬邊藝術、造形與環境藝術的一些可能，在創作意圖上，她作品的企圖心還大過男性的藝術家，而她的風格是與過去的平面繪畫風格連接最緊密的。」

接連兩年，賴純純屢獲臺北市立美術館的重要獎項，除了前述的〈樂〉（P.45上圖），接著，〈讚美詩〉（P.45下圖）在1986年2月獲得1986中華民國現代繪畫新展望優選，12月，〈無去無來〉（P.46二圖）更得到中華民國第2屆現代雕塑展首獎。這一系列作品，是她「存在與變化」階段

［左頁左上圖］
1984年，賴純純（左2）與林壽宇（右）在春之畫廊一齊為林壽宇個展布展。

［左頁左中圖］
1986年，左起：張永村、賴純純、林壽宇、張杰、李錦季、莊普於臺北市立美術館合影。

［左頁左下圖］
1986年，賴純純於臺北春之藝廊「存在與變化」賴純純個展布展時留影。

［左頁右上圖］
1986年，臺北春之藝廊舉辦的「存在與變化」展覽文宣。

【關鍵詞】「前衛・裝置・空間」特展

這項展覽是臺北市立美術館繼1984年「中華民國繪畫新展望」、1985年「中華民國現代雕塑」特展之後，再度倡導現代藝術的大展。本展推介當時在國內尚屬起步的觀念藝術，所有作品多以裝置手法完成，同時也是該館開館以來首次籌辦的裝置藝術大展。

賴純純在《藝術家》雜誌125期（1985年10月號）也發表了〈前衛・裝置・空間〉一文，分析「前衛」、「裝置」、「空間」等藝術概念。本文從現代主義的發源談起，梳理杜象（Marcel Duchamp, 1887-1968）以降的歐洲前衛藝術發展，並闡述「傳統的審美品味問題不再重要，觀念即是一切」的創作趨勢。賴純純同時於文中指出，「裝置」創作與環境必然發生關係，打破幻象，並且具有場所／物質／身體之間所架構的象徵機能關係：「雕塑自臺座的取消至今，發展由形的雕塑→構成的雕塑→場所（環境）的雕塑。」、「在物質、場地、有機、無機的相互運用下，到底是雕塑還是繪畫的問題已不重要，重要的是手段，在行動的過程中將觀念表達出來。」而這類創作，也在觀眾的介入參與中完成。

[上圖] 賴純純 1984 年的〈存在與變化 NY84001〉手稿。
[下圖] 賴純純 1986 年的「存在與變化」系列手稿。

[上圖] 賴純純 1988 年的〈存在與變化＃ 88001〉創作草圖。
[下圖] 賴純純 1988 年的「存在與變化」系列手稿。

的代表創作，以幾何的變化為造形的核心。她的雕塑並非如一般傳統方式將物件塑出形狀，而強調空間性的探索與表達，以虛空為始，讓量體占據空間。這些創作往往從一個整體透過規則來切分，將整體化為幾個部分，透過它們於空間中展陳，體現出一與多、有與無的辯證。就造形

1984 年，賴純純（左）與林壽宇於臺北市立美術館館前合影。

1984 年，賴純純（左 3）於臺北市立美術館製作雕塑〈樂〉期間與莊普（左 1）、林壽宇（右 1）等人合影。

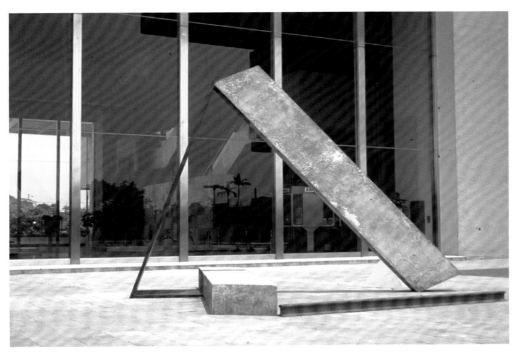

賴純純,〈樂〉,1985,
水泥、鋼筋、鐵、鐵軌,
315×440×420cm。

賴純純,〈讚美詩〉,
1986,複合媒材,
366.5×45.3×20.2cm×8,
臺北市立美術館典藏。

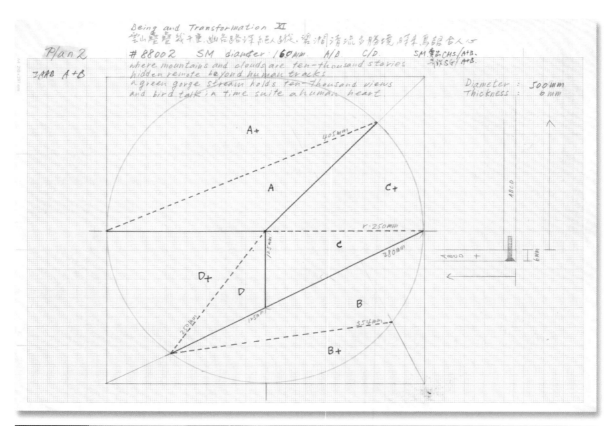

Being and Transformation XI

Plan 2

ZAAB A+B

#8800 2 SM diameter: 160mm A/B C/D. SM 實為 CHS/A+B、 等 SG/A+B.

雲山蒼蒼幾千重, 曲路縈迴絕人蹤, 碧澗清流多勝境, 時來鳥語合人心

where mountains and clouds are ten-thousand stories
hidden remote beyond human tracks
a green gorge stream holds ten-thousand views
and bird talk in time suite a human heart

Diameter : 500mm
Thickness : 6mm

A+

C+

A

r: 250mm

125 mm

280mm

405mm

c

D+

D

250 mm

200 mm

354mm

B

B+

6MM

ABCD

ZABCD +

賴純純，〈無上無下〉，1986，
油漆、SOCA 建築物。

而言，部分與部分、部分與整體之間關係密切，其裝置在空間中有趨於
無限的變化，而這樣的變化又來自限定完整的個體。在展場中，它們自
足地展現觀念，而觀眾在展場中行走游移，也可從不同的角度認識其各
種存在的狀態。

「前衛・裝置・空間」展覽中呈現的〈涅槃〉，表現了量體和色
彩表皮之間的關係，其所選用的保麗龍材料既有巨大飽滿的視覺感，在
物質的量體上卻又相對輕盈。〈無去無來〉以透明壓克力為基底，再施
以不規則色塊，強調光的透明性及物質性作為媒介，增加了光線在其間
流動變化所展現的無窮面貌。而後她在SOCA現代藝術工作室「環境・
裝置・錄影」的〈無上無下〉、臺北市立美術館「行為與空間」展覽

[左頁上圖]
賴純純的作品〈無去無來〉手
稿草圖。

[左頁下圖]
賴純純，〈無去無來〉，1985，
壓克力片，380cm，臺北市
立美術館典藏。

的〈無內無外〉等作品，在俐落絕對的幾何造形之外，最重要的都是不規則的色彩在其間展現的變化性。媒介本身的特質，成為賴純純這一時期創作的核心。肆意流動的繽紛色彩成為賴純純最為顯著的藝術標誌，均有別於低限藝術強調的去個人化，成為她此時探索色彩、空間、作品關係的代表作品。

賴純純在早期平面繪畫的創作經驗裡，從畫布和內框之間的關係領悟到繪畫不再是二度空間，而是引伸到三度的立體，更是一個物件的弔詭真實，因而產生了空間轉換的問題。從平面出發，她的創作逐漸走向立體、三度空間，經由界面的轉換，打開了一個開闊的宇宙世界。「二度空間、三度空間，到超度空間，物件、材質、空間、色彩、形體等，成為我這幾十年來的探索。1985年春之藝廊的『超度空間』也可說是這探索的開端。」她的創作始終沒有脫離「存在與變化」這條軸線；也可以說，賴純純透過長時間的創作演繹與轉化，不折不扣地把「存在與變

賴純純，〈無內無外〉，1986，環氧基樹脂，尺寸依裝置現場而定。

賴純純，〈向林壽宇致敬〉，
2013，沙、壓克力顏料、木
板，234×243×180cm。

化」這一理念推展至極致。

　　相對於大學時代廖繼春老師所帶來的色彩啟蒙和在地情感，對於賴
純純而言，林壽宇給予的影響則是關於空間和觀念的。雖然林壽宇最後
並沒有參與「超度空間」聯展，但賴純純、張永村、莊普、胡坤榮等人
卻也因為「超度空間」有了更密切的連結。2013年臺北市立美術館三十
周年之際，賴純純將1984年於紐約未完成的創作計畫〈向林壽宇致敬〉
重製，紀念這段「存在與變化」時期共同燃燒過的熱情，也向當時的諸
位戰友致意。

　　有感於這段時間以來藝術家們因群聚而展現的創作能量，賴純純在
日後主動將個人工作室的建國北路老家加以改造，於1986年成立「SOCA
現代藝術工作室」，開啟了另一個社會參與更深的創作階段。

始於純粹，純淨的轉捩點

　　1987年的臺灣，正是解嚴的歷史時刻。這一年，賴純純運用第2屆
現代雕塑展首獎的獎金作為旅費，在9月獨自前往歐洲遊歷了三個月。
一個機緣之下，她在瑞士的巴塞爾（Basel）接觸了克里斯多夫・瑪利

安基金會（Christoph Merian Stiftung）文化部的主管，並且獲得該基金會「國際藝術家交換計畫」（IAAB, Internationale Austausch Ateliers Basel）的邀請，到巴塞爾創作六個月並展出。這項國際計畫主要以美術為主，除了提供來自國際的藝術家駐村創作，同時也要求受邀者提供工作室給瑞士的藝術家到國外進行研究、創作。這項著眼於城市文化交流的計畫，對於當時的臺灣而言是新鮮的，賴純純非常認同這項理念，因此在受邀之餘，也藉由SOCA提供對等的合作計畫。

瑞士對於賴純純而言，只有完美兩字可以形容。然而這個完美的地方，卻讓她感到冰冷。這座城市的每一個角落，都是那麼地絕對而有秩序感，在欣羨與驚歎之際，卻也讓她覺得好像少了什麼似的。

「在巴塞爾過了一段『透明』的日子。工作室內透明的窗，透明的我。當夜間第一盞燈亮起時，反射出數十個我，分不清那一個是真實的？」駐村的工作室是一個四周

［上圖］1987 年，賴純純於歐洲旅遊時留影。

［下圖］1988 年，賴純純於巴塞爾駐村時的 IAAB 國際交換藝術家工作室。

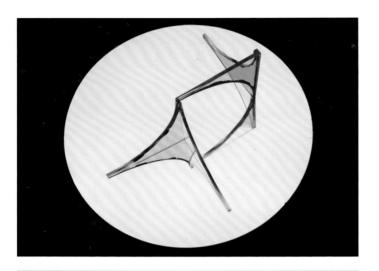

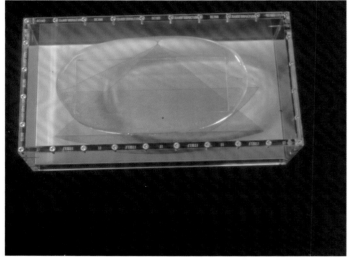

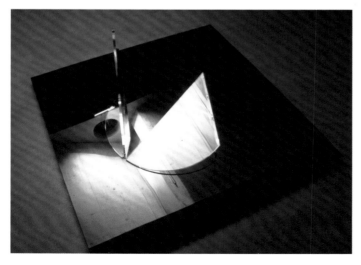

落地窗環繞的純淨空間，在現代明亮的玻璃帷幕裡，來自亞熱帶的身體一面回應著此前衛藝術上純粹的追尋，在理性、幾何的線條之下試圖演繹光影變幻的虛實之感；而另一方面，在這個絕對的空間中，某種身在異鄉的疏離感卻油然而生。這種陌生感，不僅是他鄉的距離，或許更是內在文化於西方規矩之下所顯現的距離。

賴純純以「它與它自己」為瑞士巴塞爾個展的標題，做了很多小型的全透明壓克力立體作品。她將一塊塊相同的壓克力透明片重新排列組合，隨著時間改變，光線游離其間，加之觀看的位置變化，作品就展現了虛虛實實的視覺效果。她把這些作品喻為精靈：「在光影下全化成蝴蝶，微妙的姿態，超越了時空，脫離了地心引力，有時化為一道光，有時又是一根亮麗的線條，完全非物質化，凌空閃爍。每個變化都完美的存在，月光下飛舞得更為玄奇、更為耀眼。」當她逼近純粹的潔淨及絕對的理想之美，卻竟逐漸感受不到自己。突然，想念起臺灣的溼熱，鬧哄哄的街道，不那麼絕對的一切。

「我覺得想要回頭看土地，自己腳踏的地方。」1980年代的賴純純，在

chein + sein & schein = sein - schein = sein + schein & s

es selbst = es selbst + es & es selbst - es & es selbst

CMS IAAB
INTERNATIONALE AUSTALISCH ATELIERS BASEL
CHRISTOPH MERIAN
STIFTUNG

Aus der Serie «Being and Transformation»
SKULPTUREN, ZEICHNUNGEN, INSTALLATIONEN

JUN T. T. LAI
Künstlerin aus Taiwan

Ausstellung:
4.–21. Februar 1988
täglich 14.00–19.00 Uhr

Vernissage:
Donnerstag, 4. Febr., 18–20 Uhr

Gewerbehaus CMS
St. Alban-Tal 40A, 4052 Basel / 061 22 11 43

1988. 2/4 ～ 21 BASEL.

賴純純於瑞士巴塞爾的個展
「它與它自己」文宣。

創作上追求獨立、自由、流動，尤其是飽和色彩的自由度表達，成了創作上最大的命題。而在自我創作風格愈趨成熟之後，隨之而來的是更為深層的內省需要，在她三十年華的最後數年，周遊列國之後，浮現了文化認同與回歸的新課題。正如她回顧此一時期的心境：「色隨形變，形從色動。物理的，或心理的自然現象，都客觀地影響著視覺效能，而在藝術表現上，成為心靈跳躍的主觀天地。」存在的真義即是變化，此刻的賴純純，也正邁向另一個轉變的時刻。

3.

SOCA：現代藝術工作室

「現代藝術工作室」強調非美術館、非畫廊的空間特性與實驗精神，展示「生成中的藝術」。

——採自〈SOCA 成立宣言〉

［本頁圖］1986 年，賴純純於臺北市立美術館留影。
［左頁圖］1988 年，瑞士巴塞爾 Gewerbehaus CMS 基金會舉辦賴純純個展「它與它自己」現場一景。

藝術解嚴的部署前哨

　　1982年，林壽宇自英國返臺後，以精練的藝術觀念、絕對與極簡的藝術形式，帶給當時藝壇很大的震撼，也深深吸引了一眾新生代的藝術家。他在1984年策劃「異度空間——空間中的主題・色彩的變奏」展，偕同莊普、胡坤榮、張永村、陳幸婉、葉竹盛、裴在美等，以及1985年「超度空間——色彩・結構・空間」兩次展覽之後，也激勵了這一波藝術家群起表達新的藝術理念的企圖心。眾人以林壽宇為藝術革命的精神導師，對於當時藝壇的作風提出耳目一新的論述與創作，也強調藝術表達言論的自由度。

　　林壽宇有幾個在藝術上的新觀念非常吸引賴純純、莊普等年輕藝術家們，他們經常夜以繼日地聚會、討論，為新的藝術思考提出各種憧

賴純純，〈所有的可能性包含在可能裡〉，1985，保麗龍、黑沙、大理石粉、木板、壓克力顏料，360×270×20cm，國立臺灣美術館典藏。圖為賴純純與作品合影於超度空間展覽現場。

賴純純，〈無題＃86009〉，1986，壓克力片、壓克力顏料，尺寸依裝置現場而定。

憬。這些主張包括：

> （一）、「空間」主張無上無下如空氣，永恆性，脫離地心引力束縛，進入太空N度空間的未來性。
>
> （二）、「色彩」主張皮膚如陽光概念，時間性，詩意的情感性。
>
> （三）、「結構」主張人的尺度，人的結構與自然的數理關係。
>
> （四）、「自然」非外界自然，而是宇宙的自然，是人類的痕跡。

　　以上種種創作思考，賴純純都在前述「存在與變化」階段的作品中有了極佳的個人演繹。而她最初綻放光采的舞臺，除了龍門畫廊的個展、春之藝廊的「超度空間」之外，還包括當時成立未久的臺北市立美

術館。然而，這個時間點也正是臺灣1980年代中後期政治與社會變化最大的年代，不僅如此，甫成立運作的美術館卻仍在藝術行政的摸索階段。1985年，李再鈐於臺北市立美術館外廣場的作品，由於政治意識形態的指控而遭到改色事件，引發藝術家認為創作條件被制約，藝術家應獨立宣告自我創作、掌握創作論述的話語權，無須經過檢查或批准，獲得應有的尊重。

為了鼓勵年輕的藝術工作者從事前衛多元媒體的藝術創作，探討前衛藝術的發展可能和當代的關係，1986年，賴純純以建國北路一段的工作室為基地，號召莊普、胡坤榮、張永村等藝術同好，共同成立了SOCA現代藝術工作室（Studio of Contemporary Art，簡稱SOCA）。SOCA在英文名稱裡指出了「當代」這個字眼，在當時臺灣藝壇是相當特殊的。那時國內藝術圈對於「裝置」（installation），以及「當代藝術」等詞彙的概念仍不很清楚。然而，解嚴前夕，這個臺灣最早成立的替代空間，就在臺灣社會彌漫自由思潮之際，由藝術家群起主張創作自由及表達的自主性，捍衛藝術的尊嚴。SOCA所秉持的，是藝術參與時代的互動精神，在一個官方藝術機制尚未建構成熟的狀態之下，提出藝術界具有開創性、實驗性的支持力量。非官方、非學院、非市

賴純純，〈存在與變化＃84003〉，2014，黑沙、壓克力顏料、木頭，337×286×15cm，此作為1984年的同名作品重製版本。

場，是SOCA的定位。

　　就性質而言，SOCA不同於美術館或畫廊，因為這些場域展出的都是「經過包裝的成果」，而SOCA想要的則是「生成中」的藝術。SOCA也是自由的，是一個沒有包袱的藝術演練場，散發出生成中可能的光芒。賴純純認為，唯有這才是藝術的精神，它是新思想、觀念、方法、方向的工作室。

SOCA在賴純純的帶領之下，以得自林壽宇影響的種種創作觀為本，推廣前衛多元的媒體活動，鼓勵具有實驗精神的前衛創作。SOCA聚焦於「空間、色彩、結構、自然」等創作理念的深化探究，招收學員，提供關於材質、空間、複合媒材等課程，以活動、教學、觀念研習為方法，促進國內藝術拓展及國際藝術交流。SOCA強調藝術觀念的教學，以開放、多元的觀念及創作構想，引導學員進行前衛且多元媒材的藝術創作。這個被喻為倉庫、處處留著創作痕跡的空間，絕非無目的地「謀殺藝術」，而是有意對「既成的舊有藝術」提出質疑，重新反思「藝術」。賴純純當年曾在訪談中說道：「SOCA希望以社會化的角度介入走向大眾，而非社會化的行為，是以我們研究開發的成績與大眾分享。」

第一計畫SOCA I Project（1986-1990）

1986年10月10日SOCA正式成立，舉辦首檔展覽「環境‧裝置‧錄影」。這次展覽由賴瑛瑛策劃，展出者包括：莊普、賴純純、胡坤榮、張永村、葉竹盛、盧明德、郭挹芬、魯宓。這次展覽也稱作「現代藝術工作室檔案101」，是國內第一次主張環境議題、第一次宣稱裝置藝術，也是第一次包括多媒體影像創作的展覽。賴純純的〈無上無下〉（P.47）將色彩直接塗繪在這棟高架橋邊的公寓外牆和騎樓，白色的壁面上有流動的紅、黃、綠原色色塊，外觀極為搶眼，從內而外宣告了藝術進駐的姿態。而這件作品在賴純純的創作脈絡之中，也具有一個標誌性意義——造形和色彩進入了日常空間，而創作也不只是白盒子裡的表現。

胡坤榮在SOCA門前的行道樹上漆上高彩度的幾何圖形。盧明德以霓虹燈管呈現〈Media is Everything〉，宣告媒體時代的來臨；郭挹芬的錄像作品透過映像管電視播放著安靜流動的生活片羽，周圍更以泥沙、枯葉鋪陳出一個充滿自然生機的環境。他們兩人都剛從日本筑波大學學成

[右頁上圖]
盧明德1988年創作的作品〈亞熱帶森林〉，下方即為以霓虹燈管呈現的〈Media is Everything〉。圖片來源：盧明德提供。

[右頁中圖]
1986年，右起：盧明德、賴純純、莊普、張永村聚會時合影。

[右頁下圖]
1986年，賴純純（左4）與張永村（右1）、莊普（左5）、林壽宇（右3）、賴瑛瑛（右2）等人合影。

回國。張永村的宣紙水墨裝置滿布展場一樓空間；葉竹盛以揉碎的報紙、木塊、膠帶完成空間裝置性的作品。莊普以數個注了水的玻璃缸在展場傾斜散置，光影於水箱中產生無窮的折射變化；魯宓以杉木、麻繩的線性造形回應房屋的梁柱結構，兩者好似相生於空間之中。第一計畫階段的SOCA，授課教師包括：賴純純、胡坤榮、葉竹盛、盧明德、莊普；學員則有蕭麗虹、陳張莉、王智富、黃文浩、陳慧嶠、劉慶堂、魯宓。這群學員之中，不乏後來在藝術界長久經營、同樣投入實驗創作與藝術機構運作者。

1987年4月，SOCA的學員在賴純純、莊普的帶領之下，參與了臺北市立美術館「實驗藝術——行為與空間」展。這項展覽共有三十餘位的年輕藝術家參展，以個人或團體方式入選展出。展覽強調實踐精神，在特定空間中運用各種媒材創作，詮釋藝術家的創作行為與觀念，並藉以喚起觀眾的參與意識，展出的藝術家包括：魯宓、張永村、王智富、陳怡民、蔡貞慧、蕭明仁、張慧

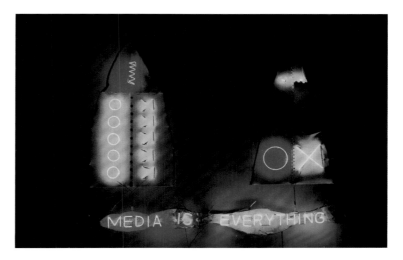

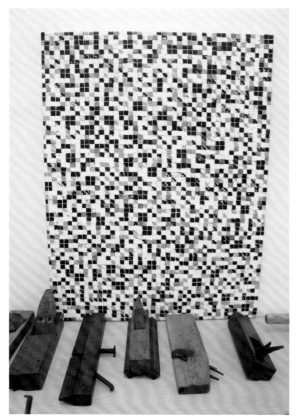

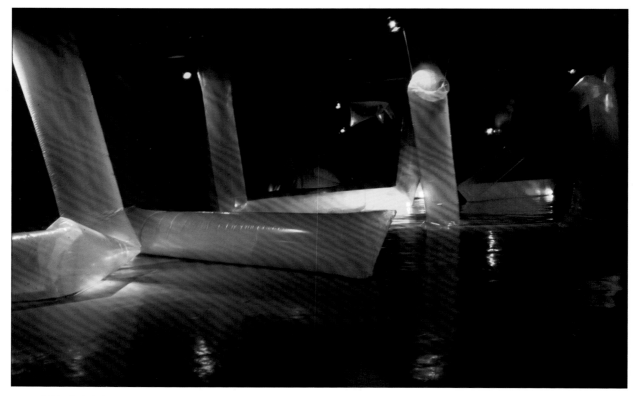

〔左上圖〕 莊普工作室中的作品一景。圖片來源：藝術家出版社提供。
〔右上圖〕 1988 年，賴純純於臺北市立美術館舉辦的「中瑞雙人展」開幕日當天接受採訪。
〔下圖〕 1987 年，SOCA 學員參加臺北市立美術館「實驗藝術——行為與空間」展覽現場一景。

祺、廖尉如、莊普、張開元、黃文
浩、劉慶堂、陳慧嶠、李曙美、
盧明德、郭挹芬、邱施純、陳麗
嫦、吳幸娟、陳張莉、蕭麗虹、
賴純純。SOCA應邀展出的作品，
包括莊普、張開元、黃文浩等人
合作的〈光、空氣、水〉，將一
支大型充氣的管狀塑膠袋囊以綿延
的軌跡充滿展間，袋中裝了有色的
液體，在燈光之下有各種色彩流動
的變化。蕭麗虹的〈必經之路〉以
大量的抽象泥塑造形鋪排在地面，
象徵人和時間移動的痕跡。盧明德
和郭挹芬的〈沉默的人體〉以各種
影像媒體表現深具偶然性意味的創
作；賴純純則以〈無內無外〉參與
展出。這一年，賴純純也參加瑞士
瑪利安基金會國際藝術家交換計

［上圖］
1988年，賴純純（中）與
馬可佛、赫普林等友人合影
於「中瑞雙人展」開幕。

［下圖］
1984年，賴純純（左）與賴
瑛瑛合影於日本。

畫（IAAB）至巴塞爾駐村，同時，SOCA也由擅長國際交流事務、對此
深富熱忱的蕭麗虹負責接待瑞士藝術家馬可佛（Marc Covo）駐村。1988
年8月，賴純純與馬可佛於臺北市立美術館舉辦「中瑞雙人展」，以雙
個展的形式呈現各自的駐村創作成果。

　　1988年，SOCA展出瑞士藝術家馬丁和克雷斯（Martin &Cleis）個
展。這一年，林壽宇返回英國，莊普帶領學員陳慧嶠、劉慶堂創立
了「伊通公園」。

　　1989年，SOCA與瑞士合作的國際藝術家交換計畫（IAAB）由賴瑛
瑛策劃，藝術家陳幸婉至瑞士巴塞爾駐村，SOCA則接待瑞士藝術家珍
妮・史瓦茲（Jeannet Schwartz）來臺。同年，SOCA主辦了「美國南加州

賴純純，〈Yes〉，1985，複合
媒材，35×35cm。

藝術家聯展」於美國文化中心展出，參展藝術家包括：邱久麗（Julia Nee
Chu）、瑪格麗特・賈里歌（Margaret W. Gallegos）、威廉・連恩（William
Lane）、傑克・利里斯（Jack Lillis），以及格利・伯勒（Gary Paller）。

第二計畫SOCA II Project（1993-1994）

1989年至1994年，賴純純移居舊金山，SOCA也成立了舊金山分部，
漸漸轉往國際交流和移地學習的模式。1993年，SOCA遷址到臺北市伊通
街87巷，這裡原來也是賴純純的住家和工作室。1994年，由賴純純、徐
寶玲、李淑慧、蕭麗虹、李麗雪、賴瑛瑛等人出資成立SOCA基金，推

賴純純，〈無題 # 85006〉，
1985，複合媒材，30×30cm。

廣藝術教育國際交流，以「分享」、「學習」、「創作」為核心精神，
開啟了SOCA的第二階段。這一批熱情的推廣、支持者，都是賴純純的
友人，也全是女性。

　　SOCA為所有藝術愛好者規劃紐約藝術壯遊課程，提供非藝術界的
觀眾一趟「理智與情感、知識與經驗、技巧與觀念、旅遊與學習兼具的
旅程。」課程中除了走訪許多藝術家的工作室、藝術機構之外，也讓
學員體驗創作課程，推廣「使創作變成一種對待自身生命及生活的態
度」。

　　1994年夏天，SOCA為學員們規劃了暑假海外藝術研習營。賴純純
帶領所有成員在舊金山完成了藝術旅行。這趟旅程中，除了她本人之

1997年，右起：賴純純、龍君兒、胡茵夢、李泰祥、許景淳合影。

外，也邀請舊金山史丹佛大學（Leland Stanford Junior University）、加州州立大學（California State University）、加州藝術與工藝大學（California College of the Arts）等校的教授及藝術家，包括赫迪（Hedi）、Yoshitomo Saito等，主講美術創作密集課程。這十天之內，成員在工作坊的課程中接觸了繪畫、陶藝、金屬、拼貼、複合媒材等創作，再前往紐約一週，參觀美術館、畫廊、藝術空間。返回臺灣之後，舉辦「限無限」成果展。這一次共同赴美研習的學員包括徐寶玲、呂玲英、董乃仁（董承濂）、林純純等十一人。

在國內活動方面，SOCA在1994年也與臺北市立美術館共同主辦七場「生命觀照／創作源起」系列講座，意欲探討藝術創作的根源與人的生命關係。希望能在藝術的形式與理論之外，深究創作與生命、生活、土地的關係，講者包括黃光男、胡茵夢、陸蓉之、蔡爾平、賴純純、林清玄、張大春。一整年，SOCA也在每週五晚上透過「藝術生活分享」講座與社會大眾接觸，講者包括陳世明、吳天章、連德誠、李光裕、黃志陽、楊世芝、龍思良、王素峰、何春蕤、羅門、白原、王新蓮、賴瑛瑛、李再鈐等二十八人。

第三計畫SOCA III Project：
95行動工作室（1995-1996）

1995年，SOCA公開徵選十位具創作經驗的學員，由十位資深藝術家進行十個月的創作營，進行教學、討論、交流、創作，當創作營結束，最後在建國北路一段（SOCA創立原址）的閒置空間中以「基本教慾──95行動工作室」為名展出。SOCA在第二計畫時搬遷至伊通街工

作室，建國北路舊址建物在出租一段時日後，由於即將改建而閒置，「基本教慾」就在房舍即將拆除前夕進駐三日，熱熱鬧鬧地為這幢充滿SOCA回憶的老家送別。這座房子，也殘留著許多當時社會文化的氛圍。

參與「基本教慾」的講師包括賴純純、蕭麗虹、黎志文、蔡根、高燦興、吳天章、連德誠、黃志陽、陳世明、石瑞仁，而十位學員分別是田德之、余百齡、林純純、吳文翠、洪東祿、游世玲、張簡裕益、葉曼娜、劉德輔，以及賴怡貞。「基本教慾」的展出，包括裝置作品、行為藝術、行動繪畫、音樂演出等，開幕就是三天三夜的活動，這群跨界藝術家不滿足於畫廊或美術館的制式展出空間，投入社會時空，將他們的創作視為與社會不可替代的一場對話。

1996年，SOCA以「發現藝術」為名，帶領學員參訪臺灣藝術家工作室。在八個場次的活動中，藉由導覽老師帶領學員，進入藝術家的創作場域，去發現、感受、分享創作背後的原動力，同時藉以檢視自己的敏銳度與想像力。這個階段擔任導覽人的講師包括：劉獻彥、鄭乃銘、江衍疇、陳文茜、黃海鳴、賴純純、蕭文平、官傳雍。他們帶著學員們參訪過王俠軍、夏陽（P.68）、董振平、葉竹盛、陳愷璜、邱顯洵、李銘盛、張永村、管管、侯俊明、鄭在東、湯皇珍、黎志文、曲德義、朱銘

[上圖]
1995年，賴純純（右1）策劃「基本教慾」展出活動，於臺北市建國北路「SOCA Part 2」95行動工作室留影。

[下圖]
1998年，右起：賴純純、黎志文、峰村敏明於「愚自樂園國際雕塑創作營」討論創作設計時留影。

2000 年，藝術家夏陽留影於
北投工作室。圖片來源：藝術
家出版社提供。

等三十位藝術家的工作空間。
而這個階段的參訪交流，也開
啟了部分學員日後長期投入藝
術界的機緣，有些投入藝術贊
助，有些成了創作者。在那個
國內美術館尚未有制度地建立
藝術家與愛好者交誼機制的年
代，SOCA儼然已成先驅，打開
兩者之間對話的風氣。

第四計畫SOCA IV Project：現代藝術協進會時期（1997-2007）

這一階段，SOCA遷至原址隔鄰，其社會參與的方式擴及獎助面
向。1997年，SOCA正式登記成立「臺北市現代藝術協進會」，為一非營
利機構的會員組織，以藝術生活化、生活藝術化為宗旨，主張創造、學
習、分享，並做為藝術與大眾及企業界心靈的橋梁。延續著前面三個階
段的SOCA成果，此一階段繼續以「走入生活‧走入日常‧民眾參與‧
跨界媒合」為理念，開設藝術計畫課程。這個時期內，有更多跨界的成
員加入，核心成員包括徐寶玲、李麗雪、賴瑛瑛、張元茜、王真真、蕭
麗虹等。

SOCA的經營一向對準了當時藝壇發展與需求而行動。1997年成立
日本當代藝術行動組，由方振寧帶隊，率領三十四位成員赴日本參訪，
同時參加賴純純在東京GAN畫廊的「心器」個展。那年夏天，SOCA也
邀請當時正在法國留學的黃海鳴帶領「德國文件展、義大利威尼斯雙年
展偵查團」前往觀展。此外，還有1998年廖倩慧、丁榮生帶隊的「藝術
探尋之旅──布拉格之春」，以及「法國當代藝術之旅」等。

第四計畫階段的SOCA，舉辦很多與兒童美術、青少年藝術教育

相關的活動，包括1997年企劃富邦文教基金會青少年「發現藝術」、1998年「SOCA夏日展覽：為兒童而作」、「SOCA兒童藝術創作營」、1999年執行臺北市立美術館指導、中華民國視覺藝術協會主辦的「從心出發——藝術欣賞及動手創作活動」，招待九二一重建區的學生動手創作、參觀國立故宮博物院等。在藝術家工作室的參訪方面，1998年有「發現藝術」邀請白宗晉、石瑞仁、孫立銓、徐洵蔚、許拯人、楊岸、鄭乃銘、胡寶林、陳順築、楊智富導覽。除此之外，針對大眾的講座也相當豐富，包括每月的「常態藝術導覽活動」、「波西米亞」系列十六場講座、邀請張小虹主講六場「文化裁縫店」；張敏芳、謝麗媚主講六場「藝術治療」等。在臺灣才剛開始推廣的公共藝術，也是SOCA這一階段活動重要的主題之一。這也和賴純純後來投入相當多心力在這一領域有關。

　　1998年，SOCA開辦了「SOCA新人獎」，公開向年輕藝術家徵選展覽計畫，由張元茜、江衍疇、徐文瑞擔任評審與策展人，得獎的藝

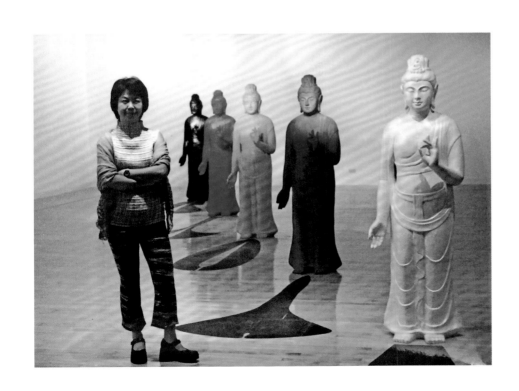

1997 年，賴純純於東京 GAN 畫廊舉辦個展——「心器」。

2004年，賴純純的伊通街工作室一景。

[右頁上圖]
1986年，賴純純（左1）獲日本國際現代藝術協會「國際展梨本獎」，於橫濱市民中心參加頒獎典禮時留影。

[右頁中圖]
1986年，賴純純獲「國際展梨本獎」，於展覽現場留影。

[右頁下圖]
早年於SOCA展示的〈自然合唱團〉一景。圖片來源：盧明德提供。

術家包括邱信豪、陳正才、彭弘智。隨後，他們分別在SOCA的空間推出「吮──邱信豪個展」、「櫥窗臥室──陳正才個展」，以及「眼球位移──彭弘智個展」。在透過「SOCA新人獎」拔擢藝術新秀之外，SOCA也透過贊助的方式支持藝術家或藝術機構展覽或者進修，包括2000年提供專款贊助「黃志陽紐約亞洲文化協會（Asian Cultural Council, ACC）邀請赴美進修創作一年專案」、「張乾琦攝影展」，以及2007年竹圍工作室「藝術戰鬥營──迷彩裝與叢林」等專案。

　　1998年，在賴純純的帶領之下，SOCA開始了「女性藝術家協會籌備會資料彙整分析」調查與研究計畫，並於1999年完成。臺灣女性藝術協會接著在2000年1月23日成立，由賴純純擔任第1屆會長，成員結合了

藝術創作、藝術行政、藝術評論、
藝術教育等專業領域之工作者，以
推動及協助女性在視覺藝術產業中
的研究與發展。2000年12月，「心
靈再現：臺灣女性當代藝術展」由
輔仁大學比較文學研究所教授簡瑛
瑛策展、高雄市立美術館展出，透
過「靈性／符號／儀典」、「自然
／環境／媒材」、「社會／意識／
實踐」、「傳統／民間／當代」四
大主題，以女性心靈與生態論述，
性別政治與後殖民論述為主要理論
背景，呈現三十位女性藝術家的
三十七件作品。

　　就在SOCA歷經四個時期的轉
變和成長之際，國內各方面的藝術
機制也逐漸完備。SOCA從創始時
期就以前瞻性的眼光投入裝置藝
術及新媒體藝術展演、替代空間經
營、國際藝術家駐村、藝術新人
獎、藝術家與愛好者對話平臺建
置，甚至藝術贊助，到了2007年已
有愈來愈多公部門的資源挹注，或
者民間團體的加入。SOCA的時代
任務達成，於是在這一年宣布正式
解散「臺北市現代藝術協進會」，
賴純純也移居臺東都蘭。

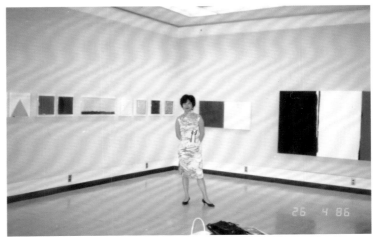

1990 年 3 月，伊通公園舉辦的聯展一景。圖片來源：藝術家雜誌社提供。

[左下圖]
1995 年 11 月，陳慧嶠於《藝術家》雜誌發表〈我與伊通公園〉一文，說明伊通公園提出的是連續不斷而且相關聯的「場所精神」之概念。

[右下圖]
2019 年，《藝術家》雜誌報導竹圍工作室成立二十五周年的頁面。
圖片來源：藝術家雜誌社提供。

藝術是社會參與的

　　綜觀SOCA對於臺灣藝壇發展的影響，在藝術家經營空間上，除了做為臺灣1990年代盛極一時的「替代空間」熱潮之濫觴，SOCA的創始核心成員和學員們也先後獨立開展了各自的藝術領域經營。1988年莊普、陳慧嶠、劉慶堂成立「伊通公園」，1995年黃文浩成立「在地實驗」推展數位藝術創作，同年，蕭麗虹也成立「竹圍工作室」，以在地行

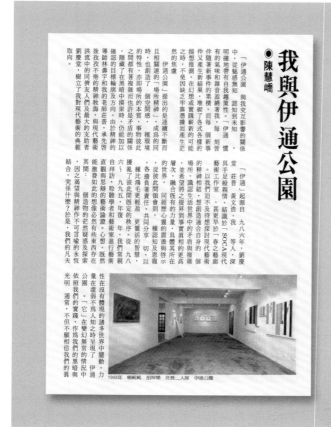

動、國際連結為主旨，協
助國內外藝文創作者創
作、展演、實驗研究、社
區發展、藝術教育等活
動。在藝術贊助與推廣方
面，徐寶玲除了在SOCA
各個階段大力參與、支持
之外，與1997年ACC受
獎人、在2000年之後擔任
ACC執行長的張元茜，積
極參與財團法人亞洲文化
協會臺灣基金會（ACCT,
Asian Cultural Council Taiwan）及藝術團體三三小集。在藝術家的社會參

2020年，賴純純（中）接任
女藝會第12屆理事長。

與上，SOCA也協助臺灣女性藝術協會成立，2020年，賴純純再度當選
第12屆女藝會的理事長。回顧這二十年來女藝會努力維繫女性藝術家於
當代藝壇的力量凝聚與發聲，至今又有更多新的課題和挑戰，賴純純仍
以最大的熱情和行動力，不斷前進。

　　藝術對於賴純純而言，就是生在一個時代之中，自我的生命如何與
之對應、可以創造出什麼樣新的想法。因此，SOCA像是一件創作，儘
管賴純純並未將之定義為藝術行動，但它確實是社會參與的。SOCA不
是一個空間而已，它回應著現實，具有高度的實踐性，帶著理想讓許多
實驗性的事物不斷生成。在個人的創作之外，賴純純看重的是藝術家如
何參與她的時代。藝術家必須與世界對話，而這個對話並非侷限在思維
或意識的層面，它更是行動的、相互作用的。賴純純曾經寫道：「有人
問我SOCA的理念是什麼？」、「SOCA想探討的是藝術與人的關係，並
非既定的，也非菁英的，而是在這之外的可能性。」如今，SOCA階段
性的角色終結之後，關於藝術與社會的種種書寫仍在賴純純的藝術實踐
中以不同形式持續著。

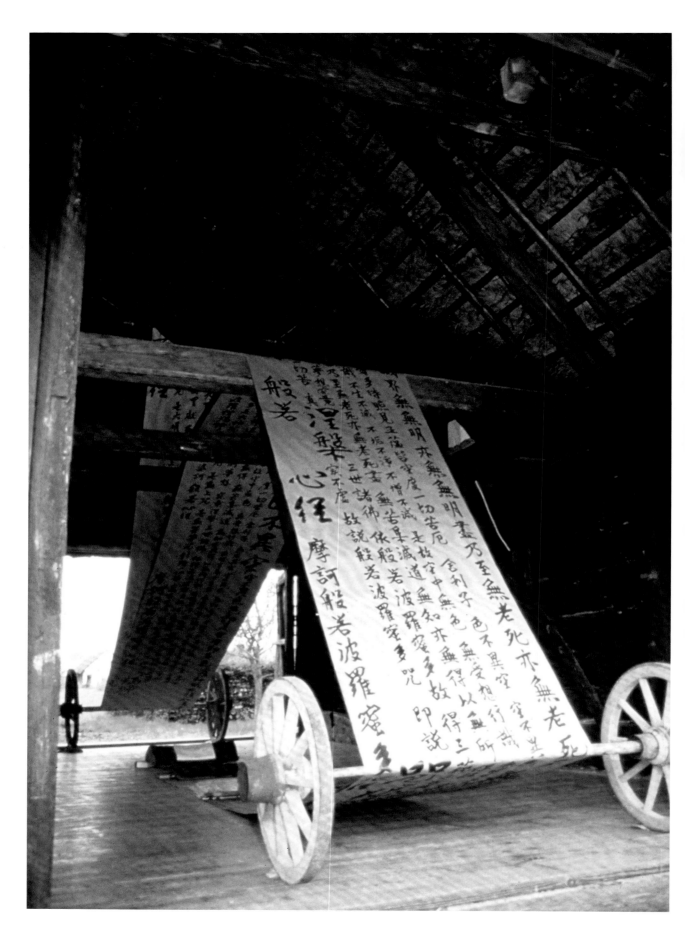

4.

飛越地平線：東方美學的追尋

人類的遺跡，自然的痕跡，時空的軌跡，都包容在我的作品上。有
時高亢，有時溫柔，有時若無其事。

——摘自《賴純純：仙境》，2017

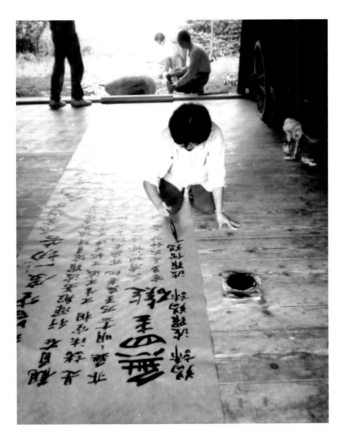

[本頁圖]
1995 年，賴純純參加葛拉茲
市之「奧地利雕塑創作營」，
於創作〈心車〉時留影。

[左頁圖]
賴純純的作品〈心車〉於「奧
地利雕塑創作營」展場一景。

雕塑自然

　　1988年在歐洲長達九個月的旅程，對於賴純純而言是一個蛻變的階段。她重整創作的思緒，捨棄過去巨大的空間造形裝置，發表了一系列尺寸較小的、透明壓克力塑膠片等材質的創作。除此之外，沙和木等自然材質也成為創作媒材。可以說，過去「存在與變化」階段的演繹，在這裡畫下了階段的休止符，她重新思考作品和人之間的關係，以平等的角度視之，希望能在感官性降低的狀態之下，表達對於外在世界與生命的回應。

　　1987至1988年在瑞士駐村期間，賴純純注意到當時歐洲的藝術家們

使用自然物（例如石、紅土）研製而成的色粉作畫，別有質樸素淨的土地美感。在這樣的環境影響下，她也嘗試運用鉛粉創作，將之填滿木板的塊面與隙縫，打磨之後雖然自然顯現原木的紋理，加入石墨礦物質後，形成一系列帶有黑色光澤的造形。不同於歐洲藝術家們或許將重點放在色彩的調子，這時候的賴純純，則更感興趣於顏色的「位置」。

這時起，賴純純開始使用自然木材替代人造材料，作品造形延續直線與弧線的組合，一反過去的計算與切割，改採徒手描繪。在材料的運用上，盡量使其顯現自然，削減木材的物質性，並把光的特質帶入。凌空飛翔的自由意念是內心的渴望，她以「雕塑自然」來主張這一階段的創作：「『雕塑自然』的每一片造形，都是輕巧的、飛躍的，它們冉冉昇起，然後緩緩下降，下降在地平線上，落在天地間。」而她所謂的雕塑自然，包括時間自然、空間自然、人性自然三個面向，她表示：

時間於我只有此時此刻的

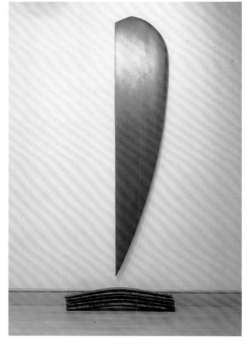

[左圖]
1991 年，賴純純於法國拉圭培「當代藝術創作營」駐村時留影。

[右圖]
賴純純，〈亭〉，1990，
木、石墨，226×82×22cm。

[右頁上圖]
賴純純，〈風〉，1990，
木、石墨、石，
150×142×10cm。

[右圖中圖]
賴純純，〈動〉，1990，
木、石墨、石，
56×145×8cm。

[右頁下圖]
賴純純，〈雲山重重〉，1988，
木、石墨，尺寸未詳。

存在，或說我只活在今日。時間觀只有在人的意識裡概念化後才產生其效應，也只有在地心引力的主軸下，時空才具體化。人站在地球上觀看世界、宇宙，無論就一次元或多次元空間，依然只以人的物理視角作推論。故以超度的靈覺透視看宇宙、自然、人生，以直觀方式表達，這就是「雕塑自然」，以超理性和超感性掌握它，透過形式外衣而自顯其本質——時間自然、空間自然、人性自然。

此時她的作品一改「存在與變化」時期幾何式的分割和聚合形態，而是以充滿有機弧線、不規整的斷面等外形的物質，自牆面或地面出發，再推展到空間的敘說。

1990年，賴純純至法國南部拉圭培（Laguepie）駐村創作。這段期間，她始以木、石、石墨等自然性的材質，創作出一系列的立體作品，在空間中裝置呈現。〈亭〉、〈風〉、〈動〉等1990年之作，在材質之

間的並置對語中，映照出強烈的
自然氣息。柔軟的波紋和曲線，
同時展現在經過打磨的雕塑外
形，以及木質本身即有的紋理表
現。〈雲山重重〉中三個帶有弧
面和直線切割的造形，自由地排
列在牆面之上，像是雲朵，亦像
是水面的落花。

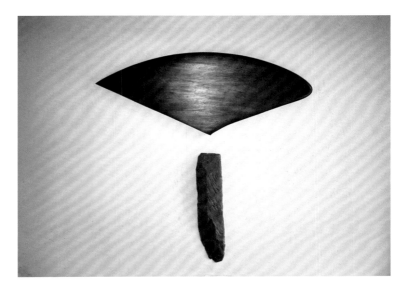

　　過去，賴純純曾經努力將自
己逼向極致而純粹的境界，但當
她後來接近了這樣的理想，卻發
現自己不見了。1992年5月，回
國之後她亟欲在創作上找尋與土
地的關聯，因此在三義住了六個
月，製作以木質為主的新系列創
作。「我決定回到土地上。以往
嚮往的是神的境界，現在要學習
做一個人。」她每天從租屋住處
走到工作室，一路經過滿街民俗
藝品店和工廠，千百尊菩薩佛像
夾道矗立。樹木因受土地滋養而
生，也別具濃厚的地方個性。

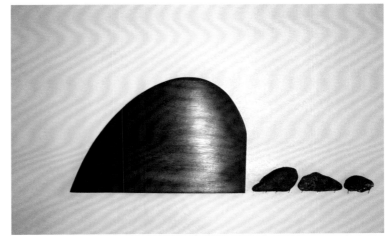

　　該年9月，賴純純在誠品畫廊
推出個展，一次呈現這一段時間
的創作成果。三義的原木材質、
臺灣中部河床的石頭、廢棄的鐵
製鍋盆、麻繩、紅土……都成了
這一系列作品的主要媒材。〈不

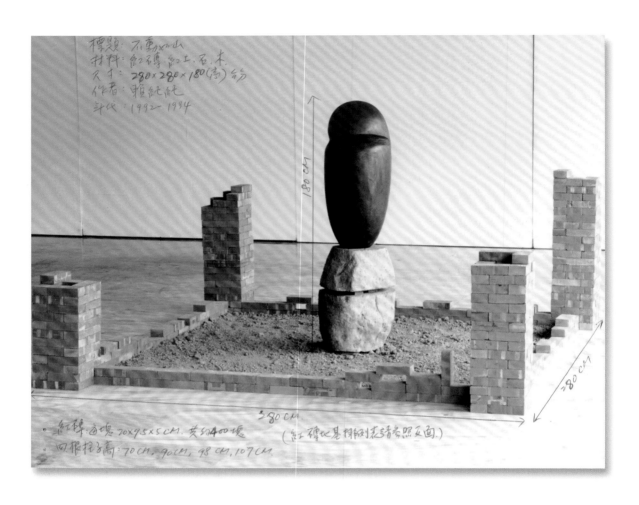

標題：不動如山
材料：飽2薄、飽工、石、木
尺寸：280×280×180(高)公分
作者：賴純純
年代：1992～1994

紅磚.每塊20×9.5×5 CM. 共約400塊
回收柱子高:70 CM、90CM、98 CM、107 CM

(紅磚以基材彩繪法請參照下頁.)

280 CM

280 CM

180 CM

賴純純 1994 年的作品〈不動
如山〉。

[右頁上圖]
賴純純，〈渡〉，1992，
紅豆杉、石、石墨、蠟，
155×50×45.5cm，
臺北市立美術館典藏。

[右頁下圖]
1991 年，賴純純於法國「當
代藝術創作營」藝術家駐村時
展覽。

動如山〉以一塊打磨得圓潤、如豆一樣飽滿的木雕造形，矗立在橫切了一道的石塊上，地面周圍鋪以紅土。〈渡〉、〈你是天上的雲〉、〈我是地上的水〉（P.82上圖）皆是完成於 1992 年的創作，以木、石墨、石為主要媒材，同時兼具了器物與自然物的曖昧形態，它們有著賴純純作品一貫俐落的造形，卻不再孤絕，反映了大地的溫度。

另一件 1992 年的〈位置／人〉（P.82下圖），以麻繩吊掛一個如木魚形狀的巨大木雕，地面上與之對應的是一塊略為架高、在周圍刻出兩道平行凹痕的石頭。在空間中，它們所形成的張力不僅是形體的，也包括了聲響與身體感的共鳴。木魚帶著警醒的意味，它的造形也如同一顆心懸在半空。木與石之間空白的位置就是人的位置，也就是觀者的投射位置。看似安靜而穩定，所有表象上的柔軟與堅實，有聲與無聲，猶疑與

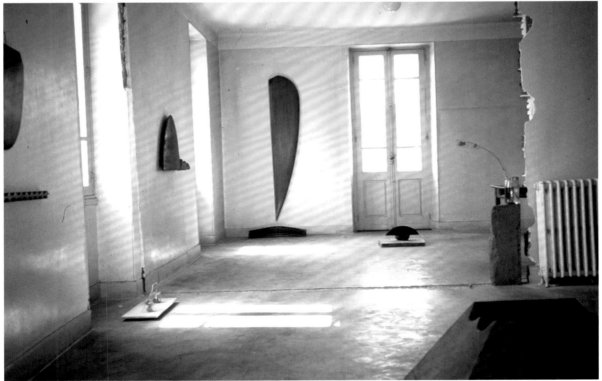

清醒，也同時召喚出不可見的拉扯與平衡的力量。這件〈位置／人〉作品後來獲得臺北市立美術館「1994臺北現代美術雙年展」典藏獎。

行雲流水

1989至1992年間，賴純純一面從事立體創作，同時也再回頭作畫。這時候她的繪畫，採取空間拼貼的樣式，結合了中國書畫傳統的卷軸形式，但不拘泥於樣式結構的規範。1990年夏天，當時賴純純正著手這一系列的創作。日本藝評家峰村敏明拜訪賴純純在舊金山的工作室，偶然在她案前瞥見一本題名為《行雲流水》的小冊。峰村敏明問起，是否特別喜歡這句禪語？賴純純後來便將手邊正在創作的一組竹紙畫以此命名。1991年，「行雲流水篇」四件作品連同其他系列創作於東京銀座的那比士畫廊（Nabis Gallery）展出，表現賴純純作品中色彩與意識自由起舞、相互觀照的意境。這系列的竹紙畫使用臺灣桂竹製造的宣紙，特有在地的風土性和草根性。這種紙材所喚起的詩情以及溫潤之感，深深吸引了前往觀展

［左圖］
日本藝評家峰村敏明（左）曾
評論賴純純（右）的藝術是要
喚起觀眾內心的緊張度，而非
提供慰藉或療傷內心的目的，
兩人合影於 1984 年。

［右圖］
賴純純，〈天籟〉，1989，
複合媒材，275×185cm。

的小原流花道大師工藤和彥。後來工藤和彥受到這批作品的啟發，創作
了一系列相當明快、純粹、活潑的作品，1992年在東京青山小原會館展
出。

　　有別於以往裝置作品垂直性的空間發展，賴純純這一時期的繪畫
著重水平的空間性，使用水性顏料；而畫面之間的層疊，把繪畫的空間
性問題再向畫面的邊緣拓展，她說：「層層水平線推向無限，與自然
默照，兩相忘情，〈天香〉（P.84左圖）、〈天籟〉、〈天青〉（P.84右圖）、〈天
霞〉（P.85左圖）都是這樣對話的記錄。〈三月桃花看飛紅〉（P.85右圖），我與
非我在默照中化為存在。」這一階段的畫作，不僅在形式上可以視為空
間課題的新探索，更重要的是對於自身文化的內省、更為深層的自我追
尋和安定。

　　1992年，賴純純和幾位好友共遊絲路，同行的各領域創作者包括
洪麗芬（時尚設計）、粘碧華（刺繡金工）、胡茵夢（禪修）、劉怡

［左頁上圖］
賴純純，〈我是地上的水〉，
1992，紅豆杉、石、石墨、
蠟，83×65×46cm。臺北市
立美術館典藏。

［左頁下圖］
賴純純，〈位置／人〉，1992，
紅豆杉、石、麻繩、石墨、
蠟，466×84×54cm，臺北
市立美術館典藏。

明（影像）、魏海敏（京劇），張曉風（作家）、易天華（舞蹈）、呂麗莉（聲樂家）、龍君兒（攝影），十位女性創作者、二十四天的絲路旅程，激盪著彼此的創作。敦煌壁畫尤其讓賴純純印象深刻。

　　在驛旅之間，在生命情感的進退之間，在藝術思維和實踐之間，儘管內心苦悶，她如修行一般地卸下過去所有以西方現代藝術為中心的學院及典範桎梏，回歸筆墨感性的線條，聽南管，抄經，習舞，賴純純對於自我的身心有更多回歸的渴求，幾年以來在不同差異文化之間的學習和適應，似也有了足夠的積澱，適時而再發。

　　這段期間，她在繪畫、音樂、詩詞等東方美學之中有了新的體認，

[左圖]
賴純純，〈天霞〉，1989，
複合媒材，120×80cm。

[右圖]
賴純純，〈三月桃花看飛紅〉，
1989，複合媒材，
120×80cm。

例如1992年的作品〈大江流〉、〈喜來春〉（P.86左圖），以及1992年的〈天淨沙〉（P.86右圖）等，盡現書法線條與抽象造形在畫面上的交融，一如她說：「筆墨色彩是我的足跡，時間的流動是它的構成，重重綿延不絕的水平線是凝聚的完成與延續。」賴純純在這一階段呈現的創作變革，從早期精練絕對的語言轉向深富人文關懷的表現。無論創作的形式如何變化，空間的轉換始終是她最大的興趣所在。

1994年10月，賴純純在臺北市立美術館個展「賴純純：場・凝聚的力量」。她所謂的「場」，包含了三個不同的層次，首先是創作過程中物件在時空之下活動構成的流動之「場」；第二是物件本身因材質、形

體與現成物所蘊含之人文精神軌跡，在時空中形成之「場」；最後是觀者與作品交會時產生的互動力量。她在展覽的自述中寫道：

> 「場‧凝聚的力量」正是物理空間與心理空間構築而產生的精神空間張力，從「空」的感覺中體會到生命的實存，正如〈斷臂普賢的獨語〉──是佛陀所說的「涅槃」，何止是自在無罣，何止是超凡解脫，而且是達到「真空妙有」的禪境。

1994 年，賴純純在臺灣省立美術館廣場發表〈圓融〉（P.88上圖），代表人與自然、對生命美好經驗的渴望，也是心靈自由的泉源。她以經過大自然力量沖刷的溪石象徵土地的情感，將這一自然無為的造形轉化為無瑕的璧，代表圓滿運行，並象徵人的意志力展現。這件景觀雕塑也成為賴純純在國內公共空間發表創作的開端。這一年，她也在臺北市立美

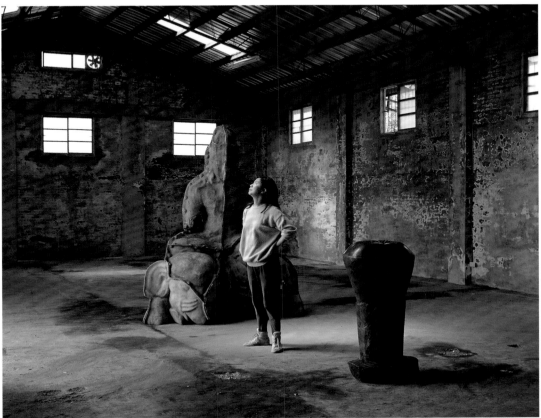

術館「臺北現代雕塑展」中展出〈悸動的心〉，在鐵塑的架構中有一顆木製的心。這件作品是她首度有意識地為女性、思考女性議題而作。這一件作品中的木質之心，似乎也預告了往後「心」系列的開展。在身為女性的創作路程裡，性別認同和內在文化的覺知是同時的。回到自身，

賴純純 1994 年的戶外裝置作品——〈圓融〉（350×230×235cm），本作由國立臺灣美術館典藏。

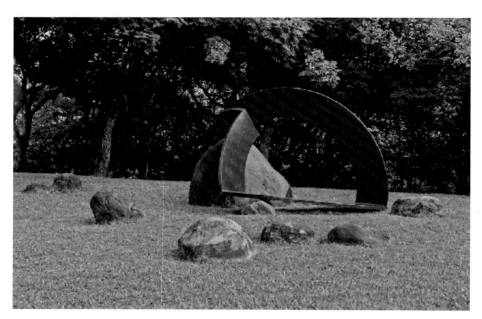

1998 年，賴純純（中）於加州沙加緬度市和其接受委託製作的〈真空妙有〉合影。

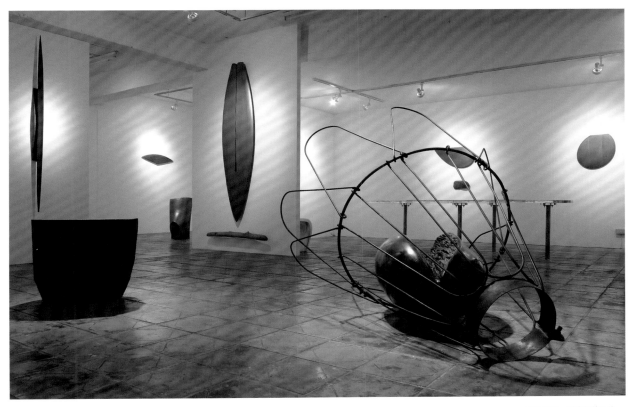

賴純純，〈悸動的心〉，
1994，紅豆杉、鐵，
172×175×145cm，
高雄市立美術館典藏。

回到人，同一年1994年發表的〈真空妙有〉則可視為正式轉向「心」系
列、更為深切內省創作的發表。

心：真空妙有

　　1990年代，賴純純正值四十年華，邁入人生新的階段；對於臺灣而
言，也是一個變動的年代。就個人而言，她少時學習水墨，大學時期學
西畫，而後接受現代藝術風潮洗禮。賴純純在1990年代中期之後，對
於藝術的東西之辨有更多體悟。她在中國的書畫、詩詞中領略了意境之
美，天人合一的境界，往往是文人藝者心所嚮往的。對她而言，西方現
代藝術所關心的是對於現實的認知，從物質和物理的特性演繹抽象化的
意志與情懷。賴純純曾在1995年的〈非關具象與否〉一文中寫道：

我嚮往的是超俗的境界，想要表達、傳達也是這一片空間，當人在觀看的同時可以超越、昇華、忘情。這是我對社會、人類的關懷。

然而我是生長於臺灣、在這時空下活生生的人，雖然我在東方哲學藝術世界裡體認那超越的情境，在西方文明中學習到現世世界的認知思維及反省的知性思辨。我，現今的我，企圖使用現今的方法、現今的語言來傳達我的理想，企圖拓展出一小小的新空間，一小小的延續。

1995年起，賴純純開始了「心」系列的創作，至今仍持續著，大部分皆屬特定場域（site-specific）裝置型態的作品。在賴純純的創作歷程中，「心」系列標誌著「以具體或表徵的事物，尋求集體共同記憶，

賴純純 1995 年的裝置作品
〈心房〉。

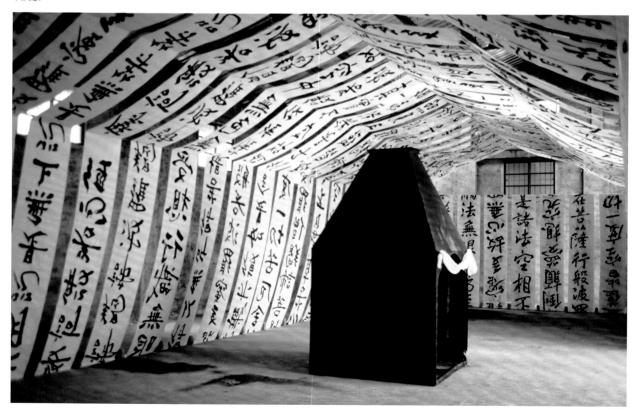

對生命原點及世界的觀看方式，以『心』的探尋途徑突出『真實』與『觀看』的辯證，提出時空意義的看法。」1994年的作品〈真空妙有〉是「心」系列創作的緣起，這一尊大型普賢菩薩的造像模具，中空的模具意味著中空的意識存在與外相事物的對應，有形的不可執著，而無形的才是本真。這件作品的核心在於「空」的部分，其所指涉的「空」，即是象徵不斷變動的基模、潛藏於心中未知的潛意識與能量，抽象而不具形體；而模具本身即象徵了外在世界的所有相貌。本作後來也在1998年成為賴純純第一件海外公共藝術作品，受美國加州沙加緬度市（Sacramento）委託而作。（P.88下圖）

賴純純 1995 的作品〈心車〉。

1995年，賴純純「心」系列的首件作品〈心房〉發表於竹圍遊移美術館。淡水河畔，觀音山下，這處兒時與年少熟悉不過的地方。賴純純抄寫《心經》於紙卷上，將它架起如同帳篷，並使用現場拾得的廢棄攪拌器作為中央的塔，塔的下方能容納一個人端坐，形成一個富有儀式性的場域。鐵鑄的攪拌器形如漏斗，好似能將一切向內傾倒，然而它的下方是個開口，往上一看，別有洞天，所見即為《心經》經文。這座裝置像是一個安放身心的所在。最後，賴純純將這些書寫的經文在戶外半圓鐵塔燒盡，讓煙灰隨著圓頂飄去，迴向祈福臺灣。

1995年，賴純純參與奧地利葛拉茲市（Graz）的「奧地利雕塑創作營」，在當地一處具有三百年歷史的農舍中，完成了〈心車〉。前後兩座大門對開的農舍穀倉中，架構著原木桁架；賴純純跪在農舍地上書寫《心經》，將一卷牛皮紙兩面上布滿經文，以此紙卷來回穿梭於挑高空間上的桁架，並利用現成牛車輪軸架起一座〈心車〉，使得中間的空間有如胸腔容納心臟，透過懸放如布疋穿越的經文，藝術家如織女與宇宙的對話，意念的流轉在內外虛實的空間中，故名之。

1997年，賴純純應邀前往香港藝術中心展出，他在作品中使用了百年前香港割讓英國時由外港拍攝的歷史照片，放大鋪滿了整個展場牆面，在現場完成的兩卷手抄《心經》，使行走人的風動，浮動了上下兩層手抄紙捲，彷彿喃喃地誦經，帶給香港祝福，是為〈心土〉。

〈心器〉也發表於1997年，是賴純純獻給父母的一件作品，也是她重要的代表作。她以自己的形象投射成觀音塑像，再將其翻製成五色觀音，觀看著地面對應的幾何、有機造形，觀照著「心」這個容器。觀音雖屬宗教的造像，但其實本身亦是抽象的形象。賴純純將自我投射的形象與觀音抽象的相疊合，是自由

［上圖］1997 年，賴純純於伊通公園舉辦之「心器」個展。
［下圖］賴純純，〈心器〉，1997，玻璃纖維、顏料、鉛皮，176×108×211cm（共五件），國立臺灣美術館典藏。
　　此為 1997 年，東京 GAN 畫廊舉辦之「心器」展場一景。

抽象心的辯證，也是「心」系列重要的內涵表現。此件作品為國立臺灣美術館典藏。

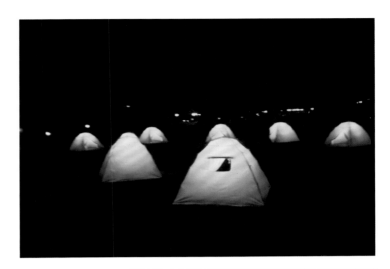

〈心火〉、〈心水〉別具特定場域創作的意義，同時希望能與觀眾互動。1998年，賴純純以〈心火〉參與臺灣省立美術館十周年館慶的「夜焱圖」聯展。這件作品以九個營帳來表現臺灣多元的族群文化，在帳篷中分別置放了一顆刻上各種原住民圖騰的石頭，希望表達各種文化重返這片草地紮營的意象。

每當夜晚，帳篷內部的燈火閃耀，藉由火的意象，將遠古、宇宙與自然、人的關係，串連在一起。民眾也可以將石上的圖樣拓印回去，薪火傳承。〈心水〉則發表於臺南，賴純純在當時惡臭的運河邊搭了數個營帳，每一個帳篷裡都有一種特殊的氣味，例如麻油、檜木等，當人們走近，就能喚起嗅覺的記憶。然而離開了帳篷，現實中的運河氣味也會撲鼻而來，形成對比。

〔上圖〕賴純純1998年的作品〈心火〉一景。
〔中圖〕賴純純1998年的裝置作品〈心水〉。
〔下圖〕1998年，賴純純留影於臺灣省立美術館的「夜焱圖」聯展。

破而後立

1998年，賴純純在SOCA藝術空間發表「強力春藥」個展。這次的展覽可以說是她創作生涯裡的一次過渡、一個轉捩點，以一種儀式性的行動宣告轉向新的階段。而「強力春藥」一展，被她定義為「心藥」，以藝術做為治癒自我和社會的一帖處方。

開幕當日，賴純純邀請來賓圍坐在一張大桌四周，桌上擺著檀香爐，每個座位都是一樽馬桶，當時的臺北市市長陳水扁也應邀出席。賴純純就像個靈媒，手持七星劍，身穿五毒衣，在現場隨著樂聲起舞驅魔，為社會祈福。這場「春藥全席」的盛宴有十道菜，每一道菜都是對當時社會事件的諷喻，除了熱熱鬧鬧的行動之外，展覽也包括許多立體作品。在蒼蠅剖面造形盆中有泥鰍游動，每當有人走過，驚慌

[左圖]
1998年，「強力春藥」於新生態藝術空間展出一景。

[右圖]
1998年，賴純純個展「強力春藥」於臺北SOCA Space藝術空間展出一景。

的泥鰍便會飛跳出水面，像極了當時社會的騷動。這場別開生面的個展，不僅有賴純純是主演的靈魂人物，所有的賓客也參與了行動。透過這場由「我」而起的個展，賴純純以行動揭示了種種「破除」，包括了自我的層面，也包括了社會的層面。「行動」做為表現的方式，是過去創作形態的突破，在創作脈絡上看似衝突，但其實不離其宗——「空」的理念即是能量的變化，一切都在存在中顯現，也將回歸「我」的空明。

日本藝評家峰村敏明曾經評論賴純純1990年代中期之後的作品：「藝術家雖然較貼近佛教哲理如般若心經，但相對性已然成為其作品的中心主題之一。」一如賴純純亦曾自述道：「我對於藝術的理念，在於精神與物質、色與空之間的協調，東方帶給的影響是追求『空』中的絕對與純淨，西方則是『色』，在物質中追求最大極致。從《心經》中說『色即是空、空即是色』，領悟到兩者其實是一致的，因此使用清晰明確的形態，傾力追求空、色兩者最大的交集，達到極致的狀態，表達屬於個人的美學觀點。」

對照以往她的抽象創作，「心」系列的特殊性，不在色彩表現而在抽象的意念，相對而言不具繪畫性，突顯出材質原樣。賴純純透過這個完全抽離的蛻變過程，於2000年之後再重回色彩。此時，色彩就像聲音一樣可以獨立，可以更進一步地飛躍。

［上圖］
1998年，「強力春藥」展場一隅。

［下圖］
1998年，賴純純於SOCA舉辦的個展「強力春藥」開幕現場。

5.

仙境：「女我」的追求

我們共同的生活、情感、記憶與夢想。美樂地是我們共同夢想的仙境，仙境人人可得，掌握在每個使用者的心中。在人人都是閱讀者、人人都是詮釋者、人人都是作者的時代，在此，文本是動態的、有機的，有無限的解釋可能，意義可以無限伸衍，創作的態度也趨向輕鬆，宛如是一場遊戲。透過一次又一次的解讀、詮釋，意義不斷地被拆解、重構，剝離虛妄抵達本真。公共藝術的新空間中，讓我們的夢想超越受拘束的生活，仙境塑造了種種流動的可能性，探索時空的轉移，能量的流動狀態，仙境作為一座橋梁，想像無限蔓延，穿越了原有的疆界，任意飄蕩，進入了一片不可知的領域中。

——採自賴純純，《賴純純公共藝術個展：色光美樂地新視野》，2004

[本頁圖]
賴純純，攝於 2009 年。

[左頁圖]
2008 年，賴純純的大型公共藝術〈空中之河〉設置於臺北捷運文湖線南港展覽館站。

青春美樂地

　　2000年1月1日，賴純純在臺東海岸迎來了千禧年的第一道曙光。眼前這片美麗的海洋，如同仙境。然而，在千禧前後的生活和創作之中，賴純純找到了生命中的「仙境」。那即是真正的自由所在，不假外求。這仙境，也可說是青春的美樂地。

　　千禧年前後，賴純純的創作循著兩條並行的路線，開展出此一仙境的地圖。一是與腳下這片土地最為親近的公共藝術，另一則是源自內在女性覺醒的個人創作。

　　在賴純純的記憶中，兒時家中的收音機流瀉著文夏的歌聲、郭金發

2005 年，賴純純參與行政院農委會農業實驗〈奇花異果新世界〉公開競標獲得首獎。

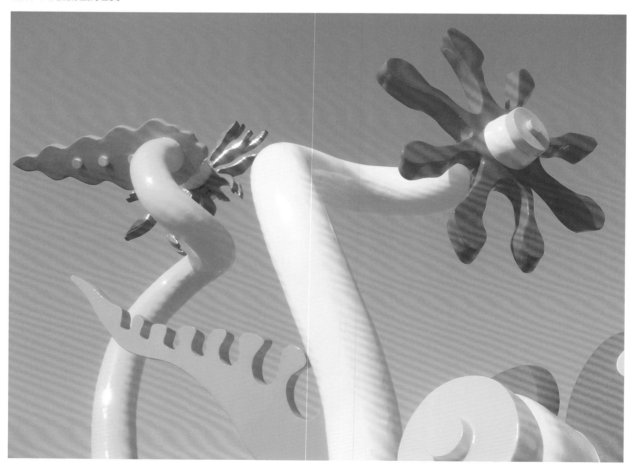

磁性的悲情嗓音。間斷中，主持人以臺日語傳來一句：「咱來一首青春的旋律（melody）……」接著響起樂聲：「雙人行到青春嶺，鳥隻唸歌送人行……」。

〈青春嶺〉是一首臺語老歌，描述臺灣人努力打拚、樂天的性格，以及追求自由的精神。賴純純在1998年受邀製作臺北市捷運中和線南勢角站的公共藝術時，便以曲中充滿希望、歡愉的意象，打造了十二件一組的裝置創作，並以〈青春美樂地〉為名。她在自述中提及，希望這件作品帶給市民輕快、活潑的靈動情調：

> 「青春」象徵著熱情，我們共同的記憶，記載著汗水、淚水、溫情與笑聲，生活中還有陽光、藍天、花草與鳥鳴自然的天真。我想將青春的元素轉換成現代化造形與色彩，象徵著中和南勢角是一個成長、興旺中邁向現代化的大臺北衛星城。南勢角，即南方的高起突出位置，大臺北盆地南方的標示，捷運將是串連的新動脈。

這組作品採用壓克力透明板，並於其上展現出晶瑩的飽和色彩。在光線的穿透下，色彩彷若在車站內飛舞，行進間車廂內的旅客或者步行在站內的觀眾，都能在不同角度欣賞到造形與色彩的諸多變化。

這樣的創作手法，承襲自她1986年獲獎的〈無去無來〉（P.46）一作，讓色彩獨立於空間之中。而〈青春美樂地〉（P.100）更加上霓虹燈的色光襯托，讓這件位於公共空間中的創作倍增了自然立體的色彩變化效果。色彩的研發與拓展，是她在日後創作中重要的挑戰。自由的色彩，始終是賴純純創作的核心。

2000年，賴純純為位於桃園的行政院環保署環境檢驗所製作的公共藝術〈觀山、觀水、觀自然〉（P.101），也採用上彩的壓克力玻璃切割造形，懸吊在大廳的公共空間中。剔透的壓克力，以及表面流動的色彩，在陽光照映之時灑下翩翩璃影。量體巨大的雕塑，在空間中反而輕盈光亮，在現代化的鋼骨結構建物之中，透出如寶石一般的耀眼色光。

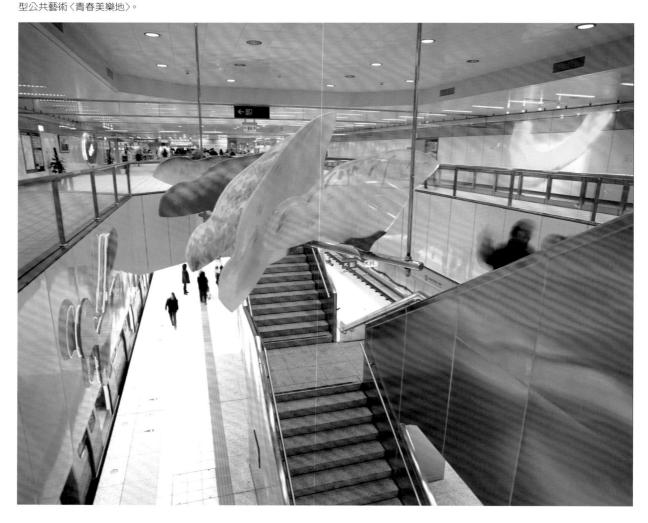

[右頁圖]
2000年，賴純純的大型公共藝術〈觀山、觀水、觀自然〉陳列於行政院環保署環境檢驗所。

1998年，賴純純為臺北捷運中和線南勢角捷運站製作的大型公共藝術〈青春美樂地〉。

從此至今，賴純純投入極大的心力在公共藝術創作上。公共藝術創作涉及許多現實條件及規範，或許會讓藝術家卻步；然而這些往往要耗費以年估量的創作計畫，卻讓賴純純樂此不疲，愈戰愈勇。2000年代前後，走過由純粹精神性引領的創作階段、走過東方哲思內在認同的自省時期，賴純純更踏實地將自我的生命置放在與土地的對話之中，而色彩一直是手中最具力量的魔法。公共藝術的設置提供了藝術家完成理想創作的環境條件，也創造了藝術和觀眾更自在、深入的互動關係。她曾表示：

公共藝術涉獵到各種不同領域的可能性，也迫使你必須去冒險，

也常常失敗。但在過程裡面，會找到答案，可能會認識到你沒有了解的自己。踏入公共藝術的領域，接觸到更多的入世現實，生命中的真實虛幻撲朔離奇，向前航行，因為生命沒有什麼可以損失的了。

對於賴純純而言，公共藝術雖然不容易，卻是值得一搏的挑戰。透過設置公共藝術，她的足跡行遍全臺，為了製作與當地紋理相應的創作，她必須深入了解地方的文化和歷史。也因此，公共藝術的創作過程使賴純純對於臺灣有更深刻的理解和情感，在作品相關技術上屢有新媒材的嘗試與挑戰，在創作發展的過程中，她與這片土地的聯繫也日益緊密。對於賴純純而言，這是藝術家投入社會的一種自我實踐。在她關於臺灣的自我發現之中，包括做為女性的一種自我直覺、自我認定，也成就著屬於她的「女我」。

從「夢遊仙境」到「女媧・仙境」

2000年4月，賴純純在環亞替代空間發表「愛麗絲夢遊仙境」個展。假使1998年在SOCA的「強力春藥」是一場與過去的告別，那麼「愛麗絲夢遊仙境」就是一則新時代的自我宣言。

從今之後，那個曾經在情感中困惑的「我」，終於隨著手中的色彩真正地自由了。

賴純純曾在自述中寫道：「當我的生命走過了四十七個年頭，經歷了人生的歷練，使我才真正的體驗到『女性』，在女性覺醒與世界的關係中重新探究『女我』的真我。這課題，包含了真愛、生命本質及心靈的視度等等的問題，成為我迫不及待的追尋，而展開了WONDERLAND系列以『女我』生命探究為藝術創作。」

環亞替代空間的「愛麗絲夢遊仙境」是這系列創作的首部曲。賴純純藉此探討女性於真實與虛幻世界的追尋、物質與心靈世界的迷失。她

化身為童話中的女孩，在一路追尋中穿越愛欲、情欲、物欲的種種試煉及迷惘，找到女性心靈中現實世界中的溫度色彩。在這個位於百貨公司內的展場，賴純純將所有奔放的色彩丟擲到空間之中。幸福的意義是什麼？冒險又是為了什麼？她穿上氣球製成的大蓬裙，一圈圈充飽了空氣的透明裙裝裡，裝著粉紅色的羽毛，裙裝底下是一件黑色的泳衣。在滿布色塊和鮮豔充氣的奇花異果的展場中，一身戲劇化裝扮的賴純純不停地走著，像在尋覓著什麼，也像是在生命的花田裡巡守著、確認著什麼。曾經，感情關係中對

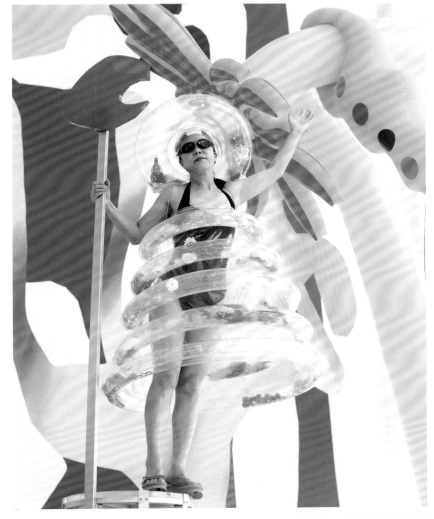

2000 年，賴純純於環亞替代空間之「愛麗絲夢遊仙境」個展現場留影。

於時間的焦慮、對於傷逝的不捨，都在這次個展的行為演出裡被撫平，不僅如此，站在這裡的是能夠創造自己的天堂樂園的仙女。「我是愛麗絲，我的人生是夢境。現在的我決定要自己創造夢境。」在一個三層如大蛋糕的檯座上，賴純純自信地張開手臂。

2001 年 5 月，賴純純在臺北當代藝術館「輕且重的震撼」展覽中發表〈女媧重返仙境〉（P.104）。這一次，她將展場轉化為母親的子宮，邀請所有觀眾在此重生一次，「女我」的力量在此被推及到更遠的神話，包括《創世紀》的原初、東方神話裡伏羲、女媧的結合。在〈女媧重返仙境〉中，萬物繁衍，賴純純藉以探究兩性的新關係，以及身為女性的

生命與覺醒。展場空間中透著紅色光線，裝置著壓克力玻璃形塑而成的〈羽化女媧：覺醒〉，女身蛇尾，輕盈地翱翔在空中。〈生命之樹：生命的追尋〉結合了伏羲和女媧的形象，暗示著生命的泉源，化育為宇宙萬物。〈仙境←→工作室〉呈現藝術家的心靈工作室，以三個環形壓克力表現漣漪一般擴散流動的意象。本作採取鳥瞰式的視點，也開啟了

賴純純日後傾向海洋與島嶼美學的
創作發展，生生不息的萬物，以共
生的社會樣態呈現。

　　2001 年夏天，賴純純飛往紐約
國際工作室與策展計畫（ISCP）駐
村。紐約這座昔日熟悉的城市，一
別十六年。在那裡，賴純純目擊
了九一一事件，突如其來的一場災
難，讓人心悸。駐村結束之後，她
又再轉往美國西南方，一遊峽谷自
然，盡賞令人驚豔的地景風貌。

〔本頁圖〕2003 年，賴純純設置於國道 3 號西湖服務區一景的公共藝術〈同心〉。

〔右頁上圖〕2003 年，賴純純的公共藝術〈北縣雙屏〉於臺北縣政府大廳，繽紛的色彩總是吸引民眾與小朋友駐足拍照。

〔右頁下圖〕2003 年，賴純純為臺北縣政府製作〈北縣雙屏〉時留影。

青春的在地實踐

整個2000年代，賴純純完成了許多標誌性的公共藝術作品。延續著1998年的〈青春美樂地〉，2003年的〈同心〉設置於國道3號西湖服務區，以鋼鐵烤漆為媒材，紅、藍、黃、綠四色線條以充滿生機的姿態相互交織。這一年，當SARS疫情肆虐臺灣之際，賴純純奔波於湖口工廠與臺北工作室，於7月完成了臺北縣政府（今新北市）的公共藝術〈北縣雙屏〉。這件位於辦公大樓外牆的巨型陶板繪畫，包括「建設的能量」、「流動的風采」兩面，希望表現臺北縣政府對於人與科技兩個領域的跨越和整合。「建設的能量」在正門右側，象徵施政的理性與公正；畫面構成以理性的硬邊幾何圖形，拼貼交錯著不同材質的色塊，表達多元的特質。「流動的風采」位於正門左側，象徵北縣地理人文的好山、好水，以及好人氣；以宏觀的視角表現淡水河系的自然紋理，把代

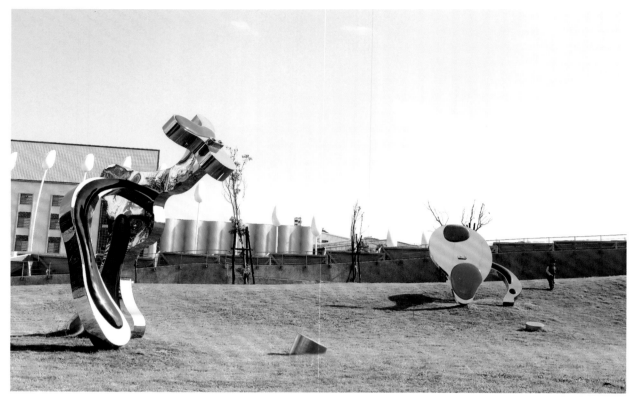

2012年，賴純純的公共藝術〈快樂時光〉設置於高雄市政府文化局。

表北縣的樟樹、杜鵑花鑲嵌於海洋、山脈等景象之中，頗有史詩般的壯闊氣勢。

〈北縣雙屏〉兩面各寬6公尺、高8公尺，賴純純以大尺度的彩繪陶板呼應建物的玻璃帷幕與石材外牆。然而，彩繪陶板對她而言是全新的技術，雙屏的每一面各以四十八片（100×103×0.4公分）的硅纖陶板組成，經過1150度高溫燒製，這九十六片陶板必須以嚴格精準的控制，逐步完成設計、繪製、分色、釉藥色彩確認、線稿放大等工序，釉色的層次及順序，包括每一處局部、整體性、發色性、透明性等細節，都是眼力、技藝及判斷力的考驗。〈北縣雙屏〉也獲得行政院文化建設委員會頒發公共藝術「最佳創意表現獎」的榮譽。

2004年，賴純純集結其公共藝術的代表作品，於臺北市立美術館推出「色光美樂地新視野——賴純純公共藝術」個展，由黃健敏建築師擔

任策展人，展出包括〈青春美樂地〉、〈觀山、觀水、觀自然〉、〈翩翩雲彩〉、〈北縣雙屏〉、〈同心〉、〈蜻蜓〉、〈和氣生財〉、「水」系列、〈招財進寶〉、〈海洋美樂地〉、〈海洋大觀園〉等作品。黃健敏認為，賴純純的作品「煥發著清靈的色彩，在光影交織之下，企圖達成作品與地點的完美關係，同時也努力以個人的風格塑造作品的藝術性」。

而後，賴純純陸續完成了位於臺大醫院雲林分院虎尾院區的〈陽光〉、大東藝術文化園區的〈快樂時光〉、國立東華大學的〈東華廣場自由詩篇三部曲〉等作，並用各種材質，表現抽象造形生命力，特別展現了屬於臺灣的某種「青春」氣息。賴純純說：「我覺得臺灣的文化是青春的，我們經歷了許多時期，一直在變化，也好像一直處在青春期。因此，青春是我創作中一個重要的主題」。

2013 年，賴純純的公共藝術〈東華廣場自由詩篇三部曲〉設置於國立東華大學校園。

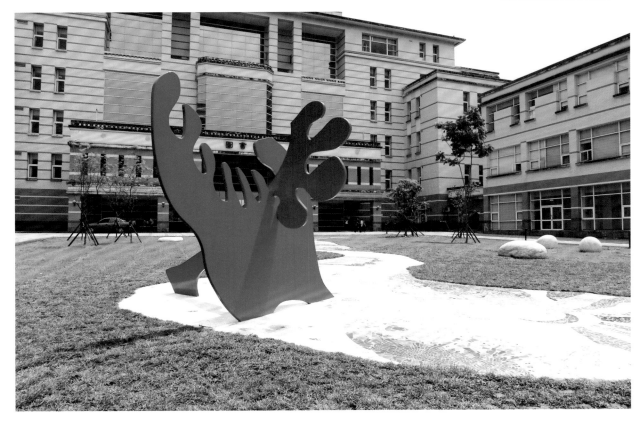

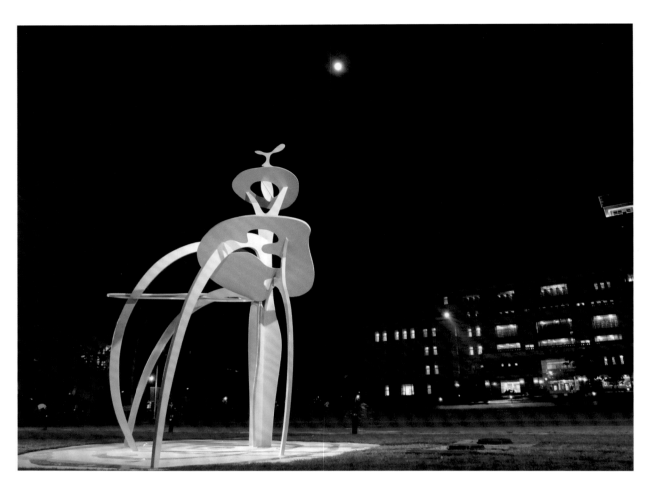

除了青春，「自然」亦是賴純純大量公共藝術作品中的意象所在。2005年的〈奇花異果新世界〉設置於臺中農業生物科技研究中心，鮮豔且張狂的花果造形，在一片綠意之中相當醒目。〈生命之樹‧歷史的軌跡〉設置於國立臺灣科技大學。這件作品特別呼應了學校大樓在興建時發現的一棵五千年古樹樹根，上頭附著了許多貝殼化石。千年的樹根見證了臺北湖的歷史，賴純純特別將這則故事置入畫面之中，以鑲嵌的銅線表現繁複的樹枝，承載著人類生活的軌跡。

這一年，賴純純除了公共藝術的創作之外，也參加了在印度瓦納納西（Varanasi）舉辦的第2屆「雕塑與詩國際創作營」。

2006年，賴純純在臺北捷運新店線大坪林站完成了〈呼吸流動——都會的自然風景〉（P.112）一作，這是她製作過最大型的公共藝術之一。作品所在的基地，是捷運站的通風井，約有四層樓高。在這樣特殊的基

［左頁上圖］
2013年，賴純純的公共藝術〈東華廣場自由詩篇三部曲〉設置於國立東華大學校園。

［左頁下圖］
2014年，賴純純的公共藝術〈綠晶典〉獲得首獎，設置於國立臺灣美術館。

2005年，賴純純為國立臺灣科技大學創作的大型公共藝術〈生命之樹‧歷史的軌跡〉。

2006 年，賴純純的公共藝術〈呼吸流動——都會的自然風景〉設置於臺北捷運松山新店線大坪林站。

地上設置作品難度頗高，因為它得保有通風井的功能，同時又必須具有視覺上的美感。賴純純決定將這座大型建物變身為一顆巨大的白色氣泡，曲線的造形在白天得以融入城市的景觀，到了夜晚，變幻的燈光隨著呼吸的節奏緩緩起伏。她將建物主體以不鏽鋼打造了層層的百葉結構，以具備調節空氣的功能；另一方面，LED燈在百葉之間環繞，創造了夜間多彩的視覺效果。新店的北新路上，從此多了一顆耀眼的珍珠。

恆春，迎向海洋

　　在賴純純眾多的公共藝術創作中，始終有一條使用透明材質的路線，讓色彩在空間中湧動。延續著〈青春美樂地〉的造形語言，設置於馬公機場航站大廳的〈海洋美樂地〉、香港捷運青衣站的〈海洋大觀園〉、臺北捷運南港展覽館站的〈空中之河〉（P.96）、高雄捷運三多商圈站的〈海洋之心〉，以及位於高雄國際機場的〈海天之心〉（P.114上圖）

[右頁上圖]
〈海洋美樂地〉以許多可愛精緻的飛魚為馬公機場增添不少美感與趣味。

[右頁下圖]
2004 年，賴純純的公共藝術〈海洋美樂地〉，設置於澎湖馬公機場大廳。

等，都以上彩的壓克力玻璃，部分結合不鏽鋼、霓虹燈管等媒材製作而成。這些位於交通樞紐的公共藝術，在透光晶瑩的多彩壓克力之下，展現了雖靜猶動的視覺感，伴隨著流動的旅客及列車，彼此唱和著輕快的行旅。

在忙碌的公共藝術案執行過程中，賴純純仍未忘情於繪畫性的創作。2005年，賴純純在伊通公園展出「春去春又來」，以一系列粉紅色的半立體作品為主，在一片桃紅的牆面上輕盈地舞著如花瓣一樣的自由造形。這一年，賴純純也開始繪製一系列以節氣為名的畫作。〈立春-1〉以黃和綠為主調，短促堆疊的筆觸自中心向外延伸，

[左頁上圖]
2015 年，賴純純設置於高雄國際機場的公共藝術〈海天之心〉一景。

[左頁下圖]
2005，賴純純的公共藝術〈海洋大觀園〉，設置於香港機場快捷線青衣站。

賴純純，〈驚蟄〉，2005，
壓克力顏料、畫布，
145×110cm。

隱然之中透露著生命的萌發躁動。〈驚蟄〉在一片綠意之中，以鮮麗的桃紅表現萬物初醒的生機。〈立夏〉是逼人的紅色漩渦，在這個萬物因溫暖而生長的時節，卻也好似帶著將人吞噬的力量。〈處暑〉（P.116上圖）在淋漓的色點並置之下，綻放夏秋之際的繽紛和炙熱。〈大雪〉（P.116下圖）則有靜謐的寒意，從藍紫與雪白的筆觸交織中透現。〈紅〉（P.118下圖）、〈啟〉、〈夏〉（P.118左上圖）、〈花〉（P.118右上圖）等作於 2005 年的繪畫，

賴純純，〈處暑〉，2005，壓克力顏料、畫布，
145×110cm。

賴純純，〈大雪〉，2005，壓克力顏料、畫布，
145×110cm。

[右頁左上圖]
賴純純，〈白露〉（佇春節氣系列），2019，
壓克力顏料、畫布 ，170×130×5cm。

[右頁右上圖]
賴純純，〈小寒〉（佇春節氣系列），2019，
壓克力顏料、畫布 ，170×130×5cm。

[右頁左下圖]
賴純純，〈立冬〉（佇春節氣系列），2019，
壓克力顏料、畫布，145×110×5cm。

[右頁右下圖]
賴純純，〈大暑〉（佇春節氣系列），2019，
壓克力顏料、畫布 ，145×110×5cm。

也以色彩為表現的核心，這系列作品與日後
她運用鏡面壓克力揮灑的畫作，有著意象上
的聯繫。

　　2006年，賴純純赴名古屋藝術大學駐
村，同時與好友莊普、陳慧嶠以「經過」為
名在當地發表展覽。遠離臺北焦躁的環境，
投身在名古屋秋日黃澄澄的稻穗灣裡。此
時，心中未曾遠離的春天卻捎來桃紅的氣
息，她再次以粉紅為主的色調，發展出一系
列的繪畫。在大大小小的畫布鋪排之中，具
有節奏感地，空間的韻律在畫面之間躍動。
畫布以大面的平塗色彩表現，單刷重疊，帶
點透明感的層次浮現，自然以靈動的直覺在

Pass － 空間の中のリズム：台北のメディア・アートから

2006年10月27日(金) ― 11月8日(水)
12:00～18:00(最終日は17:00まで) 10月29日日のみ休館
名古屋芸術大学アート＆デザインセンター[入場無料]

[上圖]
「PASS- Rhythm of Space」
聯展中，賴純純展出的作品
〈經過〉。

[下圖]
2006 年，賴純純與莊普、
陳慧嶠一同參加名古屋藝術
大學藝術與設計中心舉辦的
「PASS- Rhythm of Space」
聯展。此為「PASS - Rhythm
of Space」聯展的宣傳品。

她的筆下寫成全景的視覺詩篇。

　　2007年，賴純純前往都蘭糖廠駐村。她在自述中寫著：「跟著感覺
走也被感覺帶著走／直到時候到來／放棄了自己的同時發現了自己／
佇立在春天裡看風吹花開／可邊走邊看也近看遠看／當然也可一眼看
穿……。」

　　從此，賴純純決定留在都蘭，因為那裡具有邊陲的性格、充滿島嶼
和海洋的美學特質，各種異質和多元的面貌深深吸引著她。接著，隨著
都蘭的浪，賴純純的創作也開啟了一個更為嶄新而豐富的新階段。

[左頁左上圖]
賴純純，〈夏〉，2005，
壓克力顏料、畫布，
145×110cm。

[左頁右上圖]
賴純純，〈花〉，2005，
壓克力顏料、畫布，
145×110cm。

[左頁下圖]
賴純純，〈紅〉，2005，
壓克力顏料、畫布，
145×110cm。

6.

海洋美學

色彩結合光，反射著水的自由與流動，展現在靈魂的每一個隱含
中，也豐富了我們的生命。夢中，看見光色飛舞在水的流動中，靈
魂深處，喚起更精妙的震動。清澈、柔軟、自由、獨立……當回聲
在瞳孔上時，我找到了家。

——採自賴純純自述

[本頁圖]
2013 年，賴純純留影於「心‧
脈絡──2013 賴純純個展」。

[左頁圖]
賴純純，〈巴歌浪〉（局部），
2020，鏡版複合媒材，
240×240cm。

夢境預言

　　賴純純與臺東的邂逅，在千禧年的晨曦中早已展開。從此之後，她讓來自海與自然的能量為作品灌注了更多的生命力。經常是開著車，吹著風，一路往都蘭，生活從市囂轉移到近海的東臺灣，賴純純在那裡也重拾了原木做為創作的媒材。

　　而關於海的經驗，要從2001年4月的一個夢境說起。某天，賴純純為了參加公共藝術競圖南下，電腦卻出了問題。第二天一大早就要簡報的資料都沒有備份，助理也挫折又焦急，一面想辦法解決。心情鬱卒的她，後來去找朋友喝了點酒，沒一會兒醉了，回到飯店休息……

　　我夢見自己在一個牆面斑駁的屋子裡，站在一面鏡子前，覺得自己好醜，怎麼看都不滿意。忽然聽見外面好吵，出去一看，很多我認識的藝術家排著隊要去做公共藝術的簡報。我心情實在很煩，於是穿過這些人群走出去，看見外面天空好藍、陽光很強，

[右頁上圖]
賴純純，〈日出旭海〉，
2005，壓克力顏料、畫布，
72×110cm。

[右頁下圖]
賴純純，〈日落關山〉，
2005，壓克力顏料、畫布，
72×110cm。

2008年，賴純純於北海岸留影。

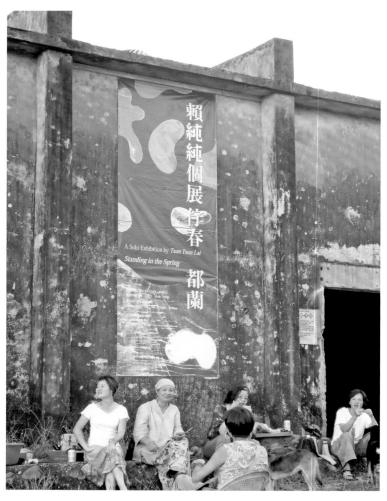

感覺好棒。繼續往前走，是一片藍色的海，閃耀著整片陽光，亮晶晶的。我一路走到懸崖邊，想看看下面是什麼，正當壓著身體想看，就不小心跌下去了，跌進懸崖下面的一個洞裡，四周都是水。

正當我困在洞裡感到很焦慮，遠遠看到一個人影，一雙細細的腿，劃著獨木舟要來救我。他一直劃，速度好快，不斷靠近我。後來我就和他一起在船上劃著，到遠方的一艘大船上。那條大船一路向前開，到了一個地方之後我跟著一群人陸陸續續爬樓梯上岸。我看見一片熱鬧的景象，人很多，不知道這裡有什麼好玩的？逛啊逛地，有一對小姊弟友善地對著我笑，我很自然地走過去，他們好像要給我看什麼？我們三個人圍著，女孩的手上捧著顏色鮮豔、水珠狀、有觸鬚的水底生物，非常漂亮，這些五彩的小生物就像寶石一樣亮晶晶的。後來我就醒了。

這個色彩繽紛的夢不知道是什麼

意思，也沒放在心上，卻一直在賴純純的腦海底層。直到後來偶然地在臺東都蘭落腳，想起這個夢境，一切好像預言一樣。

2000年之後，賴純純因為公共藝術的創作，經常開著車跑臺東或南部，她曾如此表示：「當我看到都蘭鼻，覺得好像我夢裡上岸的地方。後來才知道，那裡原來是阿美族當初登陸的地點。後來我做了像〈無盡的愛〉那樣的作品，其實就和夢裡看的東西一樣。這些在很早以前的夢境都出現過。我對都蘭、水，有一種特別的感情。」

尋找水脈絡

2007年，賴純純在都蘭駐村之後，愛上了這裡的陽光、土地、都蘭山、親愛的朋友們，也開始了「尋找水脈絡」這一系列運用漂流木的創作。她重新體會到大自然的力量、律動，這些在講究速度感的都會生活

[左頁上圖]
2007年，賴純純於臺東都蘭糖廠二號倉舉辦個展「佇春——都蘭」。

[左頁下圖]
臺東都蘭興東糖場一景，攝於2007年。

2007年，左起：魯碧・司瓦那（戴迷彩帽與墨鏡者）、賴純純（著藍衣戴墨鏡者）、達鳳（著白衣者）、許雨仁、達卡鬧、饒愛琴、李昌義等都蘭藝術家合影於臺東。

中早被遺忘的自然韻律，帶領著她展開生活與創作上的能量轉換。說是「駐村」，其實並非來自任何單位的邀請或主辦，是因為她想試試看在這裡生活、創作。賴純純找了一處閒置的都蘭糖廠房，那段時間裡，她和原住民藝術家們有了更多、更密切的來往，對於原民生活和風土也有更深入的了解和體驗，更確定了喜歡這個地方。

後來，她決定和伙伴沙播兒‧拉告（又名阿明）在這裡蓋一間工作室，一起創作和生活。這座工作室經過長時間的規劃、建造，2013年正式落成。

對她而言，都蘭很有趣。在這個邊界上什麼樣的人、什麼樣的想法都有。除了長居於此的原住民之外，更有許多外地的移民，每個人因為不同的原因來到這裡，有在這裡迴避喧囂塵世的，也多得是遊戲人間、浪跡天涯的遊子。賴純純在這裡不但在山與海的環抱中更深刻地認識了

［左頁上圖］
賴純純，〈海上秘寶〉，
2016，鏡版複合媒材，
240×360cm。

［左頁下圖］
賴純純，〈粉紅〉，2016，
鏡版複合媒材，
240×360cm。

2007年，左起：蒜那、賴純純、沙播兒‧拉告合影於長光金剛山。

2009 年，賴純純成為國立成功大學的駐校藝術家。

臺灣這一片土地，也由衷地被這裡自由的氣息所吸引。

「一切都是空的，一切都是自由的。」這和向來賴純純的創作實踐有更多內在的契合。正如日本藝評家峰村敏明在評論賴純純作品時所言：「若說藝術家的精神定然來自於對大海的肯認，亦恐言之過早。無論是水晶的純粹、或是山的超越，都有如引導她走向絕對性的路標一樣。海的發現，在於打破山堅實般的事物，然惟其能相對地實現這點才有意義。」臺東這一片淨土，更直觀地引導賴純純在創作上持續開展。

2009年，她應邀至國立成功大學（簡稱成大）駐校創作，並且策劃「漂流木創作營──成大美麗後花園」。賴純純邀請臺東的五位原住民藝術家魯碧・司瓦那、達鳳・旮赫地、安聖惠・峨冷、撒部・噶照、沙播兒・拉告與助手們共同參與。為了籌措創作營所需的漂流木，賴純純和主辦單位曾經走訪曾文水庫及嘉義海邊，一無所獲，後來卻因為莫拉克颱風來襲，八八水災重創臺灣，為溪流下游、港口地區帶來不少漂流木。這次的創作營同時也選用了臺東木材集散場的漂流木，藝術家們先後完成了與生活步調緊密相關的〈太陽的眼睛〉、〈調情吧臺〉和幾件座椅等，最後合作完成了大型雕塑〈啟航〉，以全體創作的方式，共同創作一件具有紀念性、精神指標的作品。眾人以方舟為本，打造一艘航向未來的船隻。在原住民的生活裡，大家共同蓋屋、在廣場共同祭祀、共同創作，這是很重要的概念。創作營中，五位藝術家各自帶了助手，十支電鋸一起工作，非常過癮。

駐校創作畫下句點之後，賴純純也在成大以「航行與洄流」（P.130上圖）、「後花園日誌」兩項個展，呈現這一年來於成大駐校創作與活動的

[右頁上圖]
2009 年，國立成功大學「漂流木創作營──成大美麗後花園」活動晚會。

[右頁下圖]
賴純純（右 1）於「漂流木創作營──成大美麗後花園」留影。

國立成功大學藝術中心於
2010 年舉辦的賴純純個展
——「航行與迴流」展場一
景。

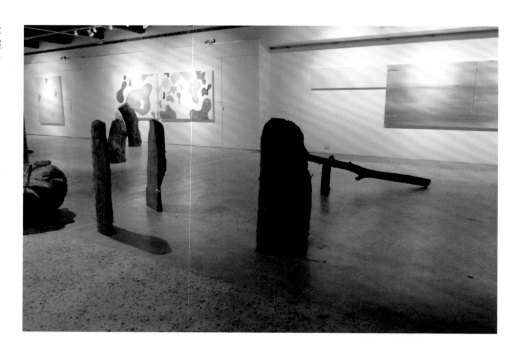

[左下圖]
賴純純，
〈大地一〉（「大地」系列），
2010，漂流木，
110×110×100cm。

[右下一圖]
賴純純，
〈大地二〉（「大地」系列），
2010，漂流木，
120×72×90cm。

[右下二圖]
賴純純，
〈大地三〉（大地」系列），
2010，漂流木，
105×80×105cm。

2010 年，賴純純與作品〈潮汐〉合影。

總成果。「大地」系列呼應自然的天與地，所有萬物生長依賴的必須。
這系列作品各包括一片天空和三塊象徵大地的樹頭，在最低限的劈鑿之
下，完成了生意盎然的形象。〈潮汐〉則是由九枝長形的漂流木所組
成，不規則的漂流木造形，就像海浪一般。〈大地之鷹〉主要呈現樹木
生長的力量，以及土地強韌的特質。樹木的紋理，對應著藝術家雕鑿的
痕跡，兩股力量在造形中彼此結合。「後花園日誌」綜合了小型木雕與
畫布，自由地鋪排展開，是賴純純駐校期間日記般的隨寫。

島嶼海洋

　　黃明川導演自1997年起，長時間紀錄賴純純的創作與生活，這部藝術家的個人紀錄片《賴純純——縱花烈放》於2012年正式發表，片中呈現了賴純純的感情世界、生活日常，以及創作軌跡。2013年，「純╳都蘭」工作室終於落成，這是她送給自己的、六十歲之後的身心安定之所，也代表著自己的心已錨定在這片純淨之地。

　　同年，「心・脈絡——2013賴純純個展」於臺東美術館展出，展出「心」系列的兩組作於2009年的對照性創作〈無盡〉（P.134上圖）、〈無漏〉（P.134下圖）、〈無有〉、〈非有〉（P.135上圖），以及〈島嶼迷航〉等創作。〈無盡〉的上彩心形壓克力，對照著〈無漏〉的透明心形壓克力，呈現佛家所言的「定」與「無漏」等概念。〈非有〉以一片大型不鏽鋼板為基礎，藝術家以鐵鎚在上面敲打出深深淺淺的無數印記。這一敲打的意象，帶有破除和棒喝的寓意；與其相對的，是一段矗立於地的苦楝樹幹〈非無〉，以自然的材質與〈非有〉對話。

　　賴純純曾經談到創作上的轉變：「1982年起，開始追求自由、流動

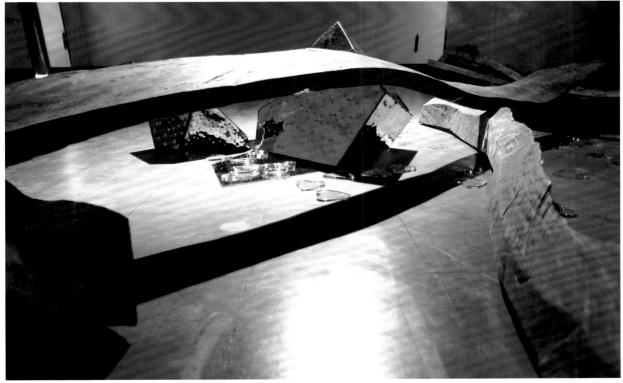

[上圖] 右起：楊雅婷、黃海鳴、賴純純、峰村敏明、張基義、劉政合影於臺東美術館之「心‧脈絡——2013 賴純純個展」。

[下圖] 2013 年，臺東美術館舉辦之「心‧脈絡——2013 賴純純個展」展場一景。

[左頁上圖] 2009 年，賴純純於國立成功大學駐校期間，與沙播兒‧拉告一同討論「純 × 都蘭」工作室計畫。

[左頁中圖]「純 × 都蘭」工作室計畫模型。

[左頁下圖]「純 × 都蘭」工作室一景，攝於 2019 年。

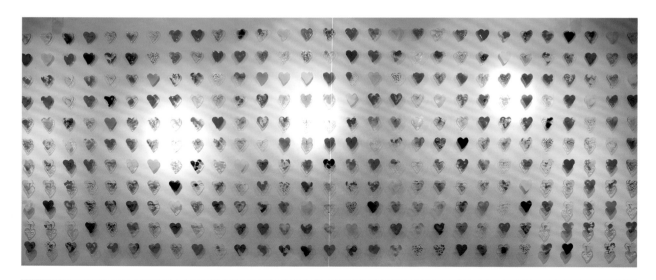

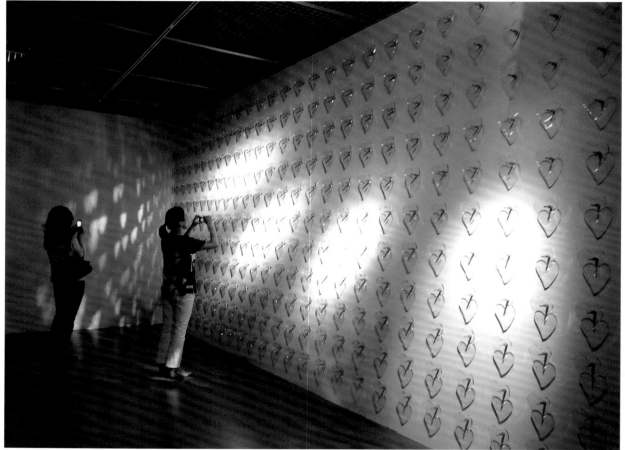

〔上圖〕賴純純，〈無盡〉，2009，壓克力玻璃，250×650cm。

〔下圖〕賴純純的作品〈無漏〉一景，攝於 2009 年。

與純粹的美學呈現。流動自由的色彩，在時空中交會純粹性美學，這或許是存在處境的內心焦慮與欲求。但在我東西南北臺灣跑透透後、生命的歷練之後，發現這種『存在處境的內心焦慮與欲求』是存在於我們大自然地理條件內化的歷史宿命。我發現臺灣不只是都會，不只是臺北；臺灣是一座有大山、四面有海的島。我體驗到島嶼與海洋的特質，是一種流動性、自由性及獨立性的美學特質，而那也浮浮潛潛地存在我所欲表達的創作中。」這樣的創作思維，體現在賴純純的「島嶼誕生」系列（P.138）創作之中。早在2002年，賴純純在〈島嶼天空〉（P.136）一作中即有意識地透過網路裝置表現海洋的母親意象，而後在〈島嶼海國〉（P.137上圖）以雕

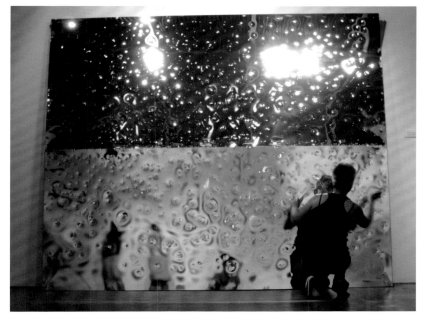

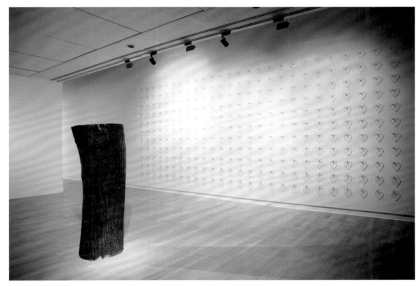

塑和大量的現成物展現一片富饒的、充滿生活感的意象。賴純純以透明上彩的壓克力、充滿敲擊痕跡的不鏽鋼雕塑，結合大量具有商品消費性格的物件，把這一片既自然又複雜的土地靈活地再現。

〈島嶼迷航〉（P.137下圖）由八八風災沖刷而下的長條形漂流木、經敲鑿的不鏽鋼雕塑裝置而成。低沉的心跳聲震盪迴響於場域之中，也暗示著大地的生命力。〈島嶼誕生〉象徵著從海底上升的臺灣島，開出了許

[上圖]
2009年，賴純純創作〈非有〉時留影。

[下圖]
2015年，賴純純的作品〈無漏〉（牆上的透明心形）、〈非無〉（苦楝樹幹）於「眾妙生鋒——東方思維之情懷展」展出一景。

［上圖］ 2002 年，高雄駁二藝術特區舉辦的「島嶼天空──迷炫島嶼」展場一景。
［下圖］ 2002 年，「島嶼天空──輕且重的震撼」於韓國首爾展出，圖為賴純純的作品局部細節。

［右頁上圖］ 2017 年，賴純純的裝置作品〈島嶼海國〉。
［右頁下圖］ 2017 年，賴純純的作品〈島嶼迷航〉一景。

多燦爛的花朵，作品包括〈春分〉、〈夏至〉、〈小雪〉等。臺灣島周圍的海洋，在驕陽照射之下總是閃著粼粼波光。這些變幻的色光其實與賴純純此前許多運用透明壓克力與色彩創作的造形趣味相當，但長居臺東之後，她更想將「水」的元素納入創作。水珠的表面張力導致投影的空間性，水的意象更進一步成為她千禧年之後創作上的重要意涵。在這一系列的創作裡，蜻蜓、飛魚、花卉、群島等造形，展現了她對於土地的認同和關懷。

[左上圖] 賴純純，〈春分〉（「島嶼誕生」系列），2015，彩繪壓克力、不鏽鋼，309×257cm。
[右上圖] 賴純純，〈夏至〉（「島嶼誕生」系列），2015，彩繪壓克力、不鏽鋼，344×327cm。
[左下圖] 賴純純，〈小雪〉（「島嶼誕生」系列），2015，彩繪壓克力、不鏽鋼，350×335cm。

[右頁左上圖] 賴純純，〈水滴〉，2008，壓克力，28×28cm。
[右頁右上圖] 賴純純，〈水體〉，2008，壓克力，28×28cm。
[右頁下圖] 賴純純，〈蜻蜓（藍）〉，2015，彩繪壓克力、不鏽鋼，125×100×40cm。

賴純純位於臺東的
「純 × 都蘭」工作
室。

[右頁圖]
「純 × 都蘭」工作室戶
外園區擺設有賴純純的
作品〈真空妙有〉。

閃亮的愛

　　太平洋以其純淨、無盡敞開的本質，對她示現了宇宙的存有與變化；「純×都蘭」工作室院子裡的〈真空妙有〉，也經常提醒著賴純純身體和思想的對位關係。身體有形，而思想即是「空」。2015年起，賴純純完成了一系列「閃亮的愛」（P.144、145），是將透明的彩色環氧樹脂潑灑滴流在鏡面之上構成的諸多畫作。這些作品也深得海洋的啟示，晶亮的色彩呈水珠狀在鏡面上閃動，從無定相，變化萬千，在令人迷醉的淋漓色彩之中，觀者也能在其間看見自身。事實上，這一創作的手法始自1985年的作品〈無去無來〉（P.46下圖），然而在定居臺東之後，「閃亮的

賴純純,〈浪開花〉,
2016,鏡版複合媒材,
240×1080cm。

愛」系列更明白地將光線、水分、色彩、物相融合於抽象的畫面之中。
環境與人都無可避免地映照在內,每個人都在畫中看見自己,也會因為
不同的觀看角度看見不同的世界。

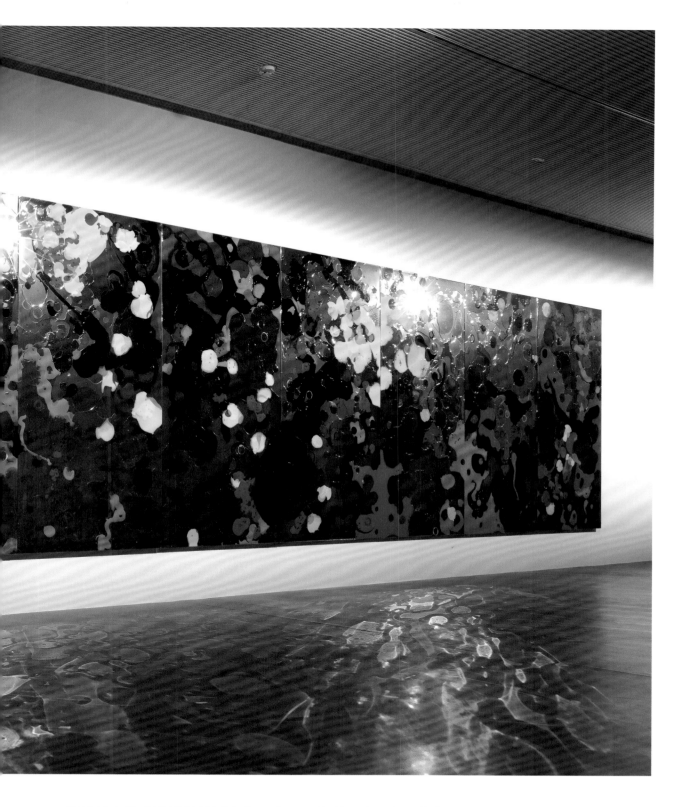

　　賴純純在繪畫雕塑性的透光作品中，以物質、光、投影的變奏，探
索繪畫與雕塑之間的另一可能的存在，表達空間與時間的多維度及多時
態。她將流動性的色彩凝固在透明物質的表面上，層層相疊形成無數的

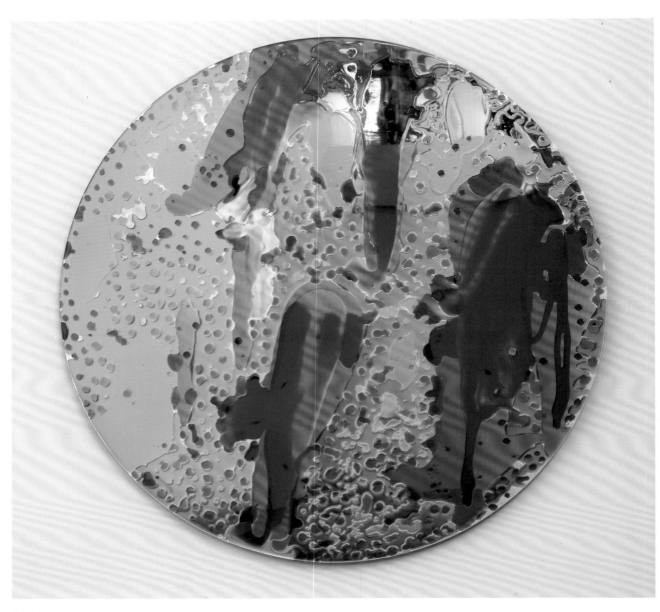

賴純純，
〈閃亮的愛 #20033〉，
2020，鏡版複合媒材，
120×120cm。

水珠表面，將光吸納進來並反射環境。她曾清楚闡釋這種造形語言的意
涵：

> 流動懸浮的意象自由成形，如同天上的雲，偶然成形，隨手拾
> 取，取意下的形，也取捨去的形，擺脫「歷史——自我」的相互
> 生成關係，擺脫理性和目的性的制約，消解了意識世界的「萬有

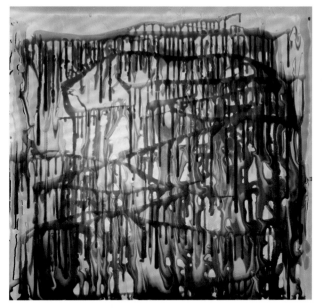

引力」，成為「失重」的主體，一種無所牽掛、無所顧忌的現實性的瞬間存在，表達當代存在處境的差異性和不確定性，消解體制意義化所浸染的「沉重的負擔」，以透光材質及反光折光的意向，來表達當代的扁平性光影氛圍，深度存在想像的投影中；成為無中心、無深度、無目的平面性的存在，使觀者的解讀再度掌握自身的經驗與完整的當下主體。

　　2017年，賴純純在國立臺灣美術館舉行「仙境——賴純純個展」（P.146、147），由石瑞仁擔任策展人，以「仙境」、「閃亮的愛」、「島嶼海洋」、「心」、「佇春」、「青春美樂地」等六個子題，規模宏大地展現了賴純純系列性的作品，其中也包括完成於2017年的數件「心」系列新作。〈無相〉以珠光上彩的心形壓克力，匯聚成巨型的心。一與多的和諧共鳴，貫穿了賴純純數十年來創作的核心精神，多彩而充滿變化的表象之下，是通透而澄淨的本質。另一組相應的作品〈無眼界〉、〈無罣礙〉（P.148）則藉由敲擊不鏽鋼的行動，來實踐打破意識形態、打破肉眼可見的各種執妄。〈無眼界〉邀請眾生以鐵鎚擊打金剛

2017 年，國立臺灣美術館舉辦「仙境──賴純純個展」，圖為展場之時光天井區展示的充氣塑膠作品〈臺灣奇花〉。

[右頁上圖] 2017 年，賴純純於個展「仙境──賴純純個展」表演時留影。圖片來源：李銘盛攝影、賴純純提供。
[右頁下圖] 2018 年，日本輕井澤新藝術美術館展出「仙境──賴純純個展」，賴純純（右）與峰村敏明合影於展場。

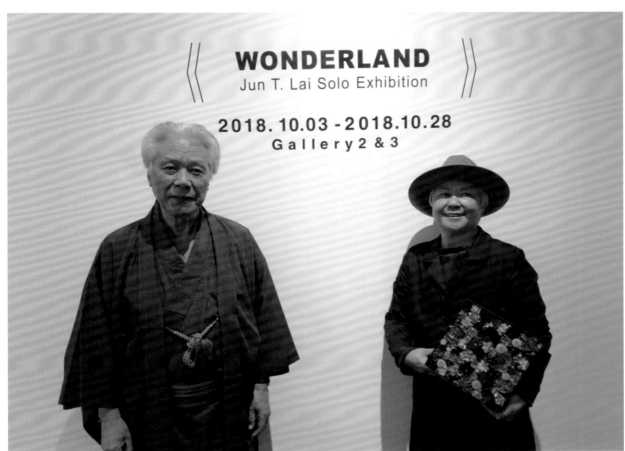

WONDERLAND
Jun T. Lai Solo Exhibition

2018.10.03 - 2018.10.28
Gallery 2 & 3

賴純純,〈無罣礙〉,2017,
不鏽鋼,428×175×300cm。

低垂的雙目,在破壞的儀式性過程中改變了法相,也達致了唯心的妙法。〈無罣礙〉以敲打暴龍形象的雕塑,表達釋放心中獸性、擊破權威與價值框架的願想。

浪潮上,繼續前行

　　2018年,賴純純完成了臺中車站的公共藝術〈臺中之心〉。2019年,「絕對的光與亮——賴純純的世界個展」於彰化、高雄、桃園、臺北、花蓮臺灣創價學會巡迴展出,是繼國立臺灣美術館的個展之後,個人重要的創作發表。公共藝術方面,〈桃樂源〉(P.150)於桃園茄苳埤塘盛開,〈水光閃閃富岡花園〉也設置於桃園民生埤塘。這兩件作品

2018 年，賴純純的公共藝術〈臺中之心〉設置於新建啟用的臺中車站。

延續著青春的基調，以及「仙境」這一創作主題，以鮮麗色彩表現自然造形的奇異姿態，別富生趣。2020年，「奇花仙境——賴純純個展」於高雄市立美術館湖畔廣場展出。「奇花仙境」（P.151）是由〈希望之花〉、〈天空之花〉及〈生命之花〉三朵巨型多彩花卉組成，賴純純曾解釋：「鮮豔奪目的花朵代表充滿想像力的世界，希望為每個人帶

來積極能量和歡樂，做為生命的禮物，也為受到疫情重創的世界帶來
治癒能量。」這系列作品也是她在2021年受邀於英國倫敦的城市雕塑
展（Sculpture in the City）展出的作品，「奇花仙境」將於芬喬奇街車站
廣場（Fenchurch Street Station）展出一年。而2021年，賴純純也獲邀參
加東和鋼鐵國際藝術家駐場創作計畫。

　　回顧賴純純自1980年代以來的創作，從西方美術脈絡與哲思的銜接
開始，而後在1990年代，她企圖找到線索回歸東方，2000年以後，更加
認識臺灣，與這片土地的對話性也更為深刻。這些階段性的展現，也與
她的生命歷程息息相關。

　　「一天，在都蘭鼻高崖上，望向大洋水面晨光的波動，體會到自
己長久以來追尋的自由性、獨立性與流動性，也就是面對『真實』狀態
的存在與變化自然律，好似血液中內在基因的正常反射。而自然形成更
寬廣自在的生命期待，就像是藝術創作的探索、轉變與發現，其中那一

條牽引迴渦線，一條上下旋轉貫穿生命的探索，海洋美學的探究與表達。」海洋美學對於賴純純而言，是數十年來創作不斷流動、始終獨立、絕對自由的依歸。東海岸的「浪」所帶來的是對於自然的理解與生命的領悟，質言之，即是在大自然中安置自我的體會。

對於賴純純來說，創作如同一項儀式的進行。在全然忘我之中達到全神專注的超越，並凝聚成自身生命觀照的能量。而藝術的意義在於如何予人存在的立足點，在這立足點的土地上，蘊含著生命的根本及普遍性，不論以何種形式的表達與呈現，皆以此為出發原點。

在個人的創作之外，她也帶著入世的精神參與各種藝術活動。從1986年創辦SOCA、1990年代起投身公共藝術創作，2000年起成立並持續加入臺灣女性藝術協會，賴純純始終也把社會視為藝術實踐的重要場

[左圖]
2020年，賴純純（右）參加亞洲大學現代美術館舉辦之「藝識流淌」聯展，於展場入口處與王玉齡合影。

[右圖]
2020年，由賴純純（右）、李韻儀雙策展的「邊界都蘭」於臺東美術館展出。

2020 年，賴純純的
「純 × 都蘭工作室」
一景。

2020 年，賴純純於
「純 × 都蘭工作室」。

153

以繽紛色彩展現生命喜悅的
藝術家賴純純。

域，而不只是在工作室中成就屬於自己的藝術。她説：「我覺得社會參
與的創作對我而言也很重要，你也可以說它是行動藝術的一類。藝術家
不只是創作藝術作品，重要的是，藝術家如何以個人的方式參與在時代
之中。藝術家本身跟時代的聯繫。」

　　「藝術是將生命化為燃料，燃燒出心靈的感動，並呈現其本性的
特質，以客觀角度敘述我在主觀藝術天地裡追尋的過程。」賴純純以青
春、島嶼、海洋為創作中核心的意象，以作品展現臺灣這座永遠處於青
春期般島嶼的活力與熱情。因為青春，總還有某種未被馴服的狂野力量
純真的本質，仍會不斷迸發。而這一切，也將持續滋養著賴純純的創
作，在不同階段的生命經驗裡證成「存在與變化」的真諦。

賴純純生平年表

1953	·	一歲。出生於臺北市，父親賴春和，母親賴汪寶桂。
1965	·	十三歲。就讀臺北市私立衛理女子高級中學。
1967	·	十五歲。就讀臺北市私立靜修高級中學。
1974	·	二十二歲。獲中國文化學院（今中國文化大學）美術學系學士，畢業製作指導教授廖繼春。
1975	·	二十三歲。赴日求學。
1976	·	二十四歲。就讀日本多摩美術大學平面設計研究所。
1977	·	二十五歲。「賴純純個展」於東京銀座櫟畫廊舉行。
1978	·	二十六歲。獲日本多摩美術大學平面設計研究所碩士學位。
1979	·	二十七歲。赴美，於紐約蘇荷區工作室創作。
1980	·	二十八歲。於紐約普拉特版畫中心（Pratt Graphics Center）研習版畫。
	·	「賴純純個展」於紐約中華文化中心舉行。
1981	·	二十九歲。創作並往返於臺灣陽明山工作室及紐約。
	·	於中國文化大學美術學系任教一年。結識林壽宇。
	·	參加「國際版畫展」於香港藝術中心。
1982	·	三十歲。「賴純純繪畫展」於臺北美國文化中心舉行。
1983	·	三十一歲。開始創作「存在與變化」系列。
	·	「賴純純新作發表」個展於龍門畫廊。
	·	參加臺北市立美術館（簡稱北美館）「開幕展」及「國際版畫雙年展」。
1984	·	三十二歲。獲日本東方文化協會東方文化特別獎。
	·	北美館舉辦「中國現代雕塑展」，作品〈樂〉獲得入選參展。
	·	參加「東方文化展」於日本愛知縣市立畫廊。
1985	·	三十三歲。參加「超度空間展」於春之藝廊、參加「前衛、裝置、空間」展於北美館。
1986	·	三十四歲。「存在與變化——賴純純個展」於臺北春之藝廊舉行。
	·	北美館舉辦「中華民國現代繪畫新展望」，作品〈讚美詩〉獲優選。
	·	北美館舉辦「中國現代雕塑展」，作品〈無去無來〉獲得首獎。
	·	獲日本國際現代藝術協會「國際展——梨本獎」。
	·	於建國北路工作室成立SOCA現代藝術工作室Part 1。
	·	參加「環境·裝置·錄影」SOCA工作室聯展。
	·	參加日本國際現代藝術協會於橫濱市民中心舉辦的「國際展」。
1987	·	三十五歲。參加韓國國立現代美術館舉辦的「中國現代藝術」展。
	·	參加「實驗藝術——行為與空間」聯展於北美館。
1988	·	三十六歲。駐村於巴塞爾CMS基金會IAAB國際交換藝術家工作室，並舉行「它和它自己」賴純純個展。
	·	「賴純純個展」於北美館舉行。
	·	參加「環境與裝置」於臺灣省立美術館（今國立臺灣美術館）、參加「六人展」於瑞士巴塞爾西蒙·哥尼特畫廊（Gallery Simone Gogniat）。
1989	·	三十七歲。開始創作「飛越地平線」系列。
	·	「賴純純個展」於瑞士西蒙·哥尼特畫廊舉行。
	·	參加「臺北訊息」聯展於日本ARC原美術館、「臺灣與洛城藝術家」於臺灣省立美術館、「四人展」於洛城藝術中心，以及參加「當代新貌展」於國立歷史博物館。

1990	· 三十八歲。創作並往返於舊金山、臺灣兩地。
	· 「賴純純個展」於瑞士西蒙·哥尼特畫廊舉行。
	· 於法國拉圭培（Laguepic）駐村「當代藝術創作營」。
1991	· 三十九歲。「賴純純個展」分別於法國拉圭培老人中心、日本東京鎌倉畫廊、日本東京Nabis畫廊、美國舊金山Michael／Wilcox畫廊舉行。
1992	· 四十歲。創作於三義工作室。
	· 「場／凝聚的張力——賴純純個展」於臺北誠品畫廊。
	· 「賴純純個展」於美國加州Davis藝術中心。
	· 參加「行雲流水」展於日本小原流協會、「雙人展」於東京鎌倉畫廊、「加州藝術家展」於澳門美術館。
1993	· 四十一歲。於臺北伊通街及舊金山成立SOCA Part 2。
	· 參加「星期五之友」展於東京那比士（Nabis）畫廊、「臺灣美術新風貌」展於北美館。
1994	· 四十二歲。參加北美館「臺北現代美術雙年展」，作品〈位置／人〉獲典藏獎。
	· 「場·凝聚的力量——賴純純個展」於北美館舉行。
1995	· 四十三歲。開始創作「心」系列。
	· 「心房——賴純純個展」展於竹圍遊移美術館、「賴純純個展」於澳洲雪梨救火站（Fire Station）畫廊舉行。
	· 參加「臺灣當代藝術」於雪梨當代藝術博物館等四大城市巡迴展。
	· 參加「奧地利雕塑創作營」於奧地利葛拉茲市（Graz, Austria）。
	· 策劃「基本教慾」95行動工作室於SOCA Part2。
1997	· 四十五歲。「心田、心土——賴純純個展」於香港藝術中心舉行。
	· 「心器——賴純純個展」展於伊通公園及日本東京GAN畫廊。
	· 於臺北伊通街成立SOCA Part 3，策劃德國文件展&義大利威尼斯雙年展偵查團。
1998	· 四十六歲。開始創作「青春美樂地」系列。
	· 「強力春藥——賴純純個展」於SOCA Part 3臺北現代藝術工作室。
	· 公共藝術設置〈真空妙有〉於加州沙加緬度（Sacramento City,California）市、〈青春美樂地〉於臺北捷運南勢角站，以及〈風之花蓮〉於花蓮縣立文化中心。
	· 參加「夜燄圖——裝置藝術展」於臺灣省立美術館、「世紀黎明校園戶外雕塑大展」於臺南成功大學。
	· 受邀參加桂林「愚自樂園國際雕塑創作營」。
1999	· 四十七歲。「藍色≠Blue——1977-1999個展」於純藝術（賴純純工作室）。
	· 公共藝術設置〈凝聚的力量〉於國立臺灣大學凝態中心。
	· 受邀參加「量與形」新加坡城市藝術節。
	· 受邀參加「跨世紀的躍動」於桃園縣立文化中心。
2000	· 四十八歲。「愛麗絲夢遊仙境——賴純純個展」於臺北環亞替代空間。
	· 策劃成立「臺灣女性藝術協會」，擔當首任理事長。
	· 任教嘉義南華大學「美學與藝術管理研究所」副教授。
	· 參加「心靈再現：臺灣女性當代藝術展」於高雄市立美術館（簡稱高美館）。
	· 公共藝術設置〈觀山、觀水、觀自然〉於行政院環保署環境檢驗所。

2001	· 四十九歲。駐村於紐約國際藝術村（ISCP）。
	· 參加「輕且重的震撼展」於臺北當代藝術館、「形簡意繁——臺灣當代藝術展」於紐約臺北藝廊及國立臺灣美術館（簡稱國美館）、「千濤拍岸——臺灣美術一百年展」於臺北關渡美術館。
2002	· 五十歲。參加「島嶼天空——迷炫島嶼」於高雄駁二藝術特區。
	· 參加「輕且重的震撼」於韓國首爾Total美術館。
	· 公共藝術設置〈和氣生財〉於臺灣銀行圓山分行。
2003	· 五十一歲。公共藝術設置〈北縣雙屏〉於臺北縣政府大樓、〈蜻蜓〉於臺灣國道三號古坑服務區，以及〈美麗西湖〉於臺灣國道三號西湖服務區。
2004	· 五十二歲。「色光美樂地新視野——賴純純公共藝術個展」於北美館。
	· 參加「開新——八〇年代臺灣美術發展」、「立異——九〇年代臺灣美術發展」於北美館。
	· 參加「風中之姿」靜宜大學校園景觀雕塑展。
2005	· 五十三歲。登上玉山頂峰。
	· 「春去春又來——賴純純個展」於臺北伊通公園。
	· 參加第2屆「國際雕塑與詩國際創作營」於印度瓦納納西（Varanasi,India）。
	· 參加「光景，在理性與感性之間」聯展於北美館、「海洋·島嶼——亞洲的潛力」展於日本愛知縣立美術館、「巨視·微觀·多重鏡反——臺灣當代藝術特展」於國美館、「關渡英雄誌」展於臺北關渡美術館，以及參加「當代雕塑藝術展」於國立暨南大學。
	· 公共藝術設置〈海洋大觀園〉於香港機場快捷線青衣站。
2006	· 五十四歲。駐校藝術家於日本名古屋藝術大學。
	· 參加「巴黎首都藝術聯合沙龍大展」於巴黎大皇宮、「PASS展」於名古屋藝術大學藝術與設計中心。
	· 公共藝術設置〈呼吸、流動〉於捷運松山新店線大坪林站、〈智慧.com〉於國家圖書館。
2007	· 五十五歲。創作於臺東都蘭。開始創作「尋找水脈絡」系列。
	· 駐村於都蘭糖廠二倉，並舉行「佇春——賴純純個展」。
	· 作品〈北縣雙屏〉獲第1屆公共藝術獎「最佳創意表現獎」。
	· 公共藝術設置〈生命關懷·心靈療癒〉於國立臺灣大學醫學院附設醫院雲林分院，以及〈真善美的臨界點〉於臺灣嘉義地方法院。
2008	· 五十六歲。參加「臺灣生命力雕塑大展」於國立國父紀念館。
2009	· 五十七歲。駐校藝術家一年於國立成功大學。
	· 舉行「心·之間——存在與變化賴純純個展」於臺北當代藝術館、「月光水雲——賴純純個展」於都蘭月光小棧女妖藝廊。
	· 策劃「漂流木創作營——成大美麗後花園」國立成功大學。
	· 參加「雕刻的五·七·五」於日本沖繩縣立藝術大學，以及「動漫美學雙年展」於上海當代藝術館、北京今日美術館。
	· 公共藝術設置〈悠游〉於七堵火車站、〈空中之河〉於臺北捷運內湖線南港展覽館站、〈海洋之心〉於高雄捷運紅線三多商圈站，以及〈強棒出擊〉於臺北市立體育學院。
2010	· 五十八歲。「南風吹——賴純純個展」於臺北純'空間（賴純純工作室）舉行。
	· 舉行「航行與洄流——賴純純個展」於國立成功大學藝術中心、「後花園日誌——當代異質賴純純個展」於國立成功大學力行校區。
	· 「編織差異的旋律」雙個展於高苑科技大學藝文中心。
	· 參加「賦格曲之明日」聯展於香港奧沙畫廊。
	· 公共藝術設置〈生生不息〉於臺南長榮大學車站。

2011	· 五十九歲。開始創作「島嶼誕生」系列。
	· 「水脈絡種子系列回顧賴純純個展」於臺北純'空間。
	· 公共藝術設置〈Love NCKU〉於國立成功大學、〈山海之歌〉於臺東美術館、〈知識園〉於國立臺灣大學，以及〈迎向未來〉於南科國際實驗高級中學。
2012	· 六十歲。黃明川導演拍攝個人紀錄片《賴純純——縱花烈放》。
	· 「仙境美樂地——青春與革命存在邊緣的可能性」個展於真善美畫廊。
	· 參加「非形之形——臺灣抽象藝術展」聯展於北美館。
	· 公共藝術設置〈快樂時光〉於高雄大東藝術中心。
2013	· 六十一歲。成立「純X都蘭」工作室。
	· 「心·脈絡——2013賴純純個展」於臺東美術館舉行。
	· 參加「重回『新展望』：北美館當代脈絡的開拓」、「臺灣現當代女性藝術五部曲」於北美館。
	· 公共藝術設置〈自由詩篇三部曲〉於花蓮國立東華大學、〈飛天傳奇〉於捷運淡水信義線大安站。
2014	· 六十二歲。作品〈光隙·掠影·空中之河〉獲第3屆公共藝術獎「卓越獎」。
	· 參加「女人——家：以亞洲女性藝術之名」於高美館、「臺灣美術家刺客列傳——1951-1960四年級生」於國美館。
	· 公共藝術設置〈綠晶典〉於國美館。
2015	· 六十三歲。開始創作「仙境」系列。
	· 參加「眾妙生鋒——東方思維之情愫展」於北美館。
	· 委託製作〈海天之心〉於高雄國際機場。
2016	· 六十四歲。獲吳三連獎藝術獎。
	· 〈綠晶典〉獲第5屆中華民國文化部公共藝術獎之「藝術創作獎項」。
	· 受國美館委託，製作中華民國第32屆年畫〈一鳴驚人〉。
2017	· 六十五歲。「仙境——賴純純個展」於國美館。
	· 參加「空間行板」聯展於北美館。
	· 受玉山銀行委託製作〈無盡——玉山〉。
2018	· 六十六歲。「仙境：賴純純個展」於日本輕井澤新藝術美術館舉行。
	· 〈自由詩篇三部曲〉獲文化部第6屆公共藝術獎之「環境融合獎」。
	· 參加「華麗轉身——老靈魂的魅力重生」聯展於臺北當代藝術館。
	· 公共藝術設置〈臺中之心〉於臺中火車站。
2019	· 六十七歲。「絕對的光與亮——賴純純的世界個展」於彰化、高雄、桃園、臺北、花蓮臺灣創價學會巡迴展出。
	· 參加「花之禮讚——四大美術館聯合大展」於國美館、「迴·游——尋找再棲地與物質記憶」於臺東美術館、「光影的對話」於臺東池上穀倉藝術館，以及「連結臺灣——吳三連獎40 ART聯展」於臺南市美術館。
	· 公共藝術設置〈如風的行板〉於新竹國道一號95A.B交流道，以及〈桃樂源〉於桃園茄苳埤塘。
2020	· 六十八歲。接任臺灣女性藝術協會第12屆理事長。
	· 「奇花仙境——賴純純」於高美館湖畔廣場舉行。
	· 策展「邊界都蘭：想像與實踐」於臺東美術館。
	· 參加「石動漫波：2020花蓮國際石雕藝術祭」於花蓮石雕博物館，以及「藝識流淌」聯展於臺中亞洲大學現代美術館。
	· 公共藝術設置〈水光閃閃富岡花園〉於桃園民生埤塘。

2021
· 六十九歲。作品〈奇花仙境〉獲選參加第10屆倫敦城市雕塑展（10th edition Sculpture in the City）。
· 獲邀參加東和鋼鐵國際藝術家駐場創作計畫。
· 「燦光仙境：賴純純個展」於臺中月臨畫廊舉行。
· 參加「藝／牆之俗展」聯展於臺北白石畫廊。
· 《家庭美術館——美術家傳記叢書——存在·變化·賴純純》出版。

參考資料

· 王智富，〈展出之前——賴純純訪問錄〉，《現代美術》20（1988.8），頁 25-26。
· 王嘉驥，〈「美樂地」的邊境先鋒——論賴純純的材質美學〉，《典藏今藝術》243（2012.12），頁 140-143。
· 朱惠芬，〈自由精神捍衛者——賴純純〉，《公共藝術簡訊》107（2012.6），頁 36-38。
· 吳牧青，〈賴純純——洄流細處面世界〉，《典藏今藝術》223（2011.4），頁 202。
· 吳嘉瑄，〈自潾潾波光中回望島嶼土地——賴純純「心·脈絡」個展〉，《藝外》50（2013.11），頁 124-127。
· 呂筱渝，〈賴純純創作的自性復返——從現代主義到海洋美學〉，《臺灣美術》104（2016.4），頁 70-88。
· 李再鈐，〈天上天下 唯我獨尊——記遊移美術館和賴純純個展〉，《雄獅美術》295（1995.8），頁 49-51。
· 李維菁，〈創造自己的仙境〉，《藝術家》336（2003.5），頁 254-259。
· 周美惠，〈穿透現實串聯夢境：仙境·人生——賴純純〉，《國美藝誌》1（2017.12），頁 28-31。
· 林裕祥，〈心境物語——賴純純個展〉，《雄獅美術》259（1992.9），頁 56。
· 孫曉彤，〈賴純純——我的生命 我的原鄉〉，《藝外》51（2013.12），頁 78-83。
· 高愷珮，〈燃燒青春與革命熱情的實踐精神——賴純純和 SOCA 現代藝術工作室〉，《藝術家》451（2012.12），頁 204-206。
· 張永村，《超度空間——存在與變化》，臺北：張永村，1993。
· 張晴文，〈經過：關於空間的節奏感——莊普、賴純純、陳慧嶠至名古屋藝術大學展出〉，《藝術家》379（2006.12），頁 152。
· 陳書俞，〈喚醒原初的身體感知——百藝畫廊「內·外·穿越」賴純純、黃蘭雅、王德瑜三人展〉，《藝術家》409（2009.6），頁 417。
· 陳書俞，〈當代館展出賴純純「心·之間——存在與變化」〉，《藝術家》412（2009.9），頁 146。
· 曾長生，〈賴純純「心系列」的前衛性與跨文化性〉，《藝外》49（2013.10），頁 118-120。
· 雄獅編輯部，〈色彩、位置的塔中遊戲——羅青 VS. 賴純純〉，《雄獅美術》211（1988.9），頁 96-101。
· 雄獅編輯部，〈飛來飛去宰相家——賴純純的列國記事〉，《雄獅美術》251（1992.1），頁 168-169。
· 黃海鳴，〈自體旋轉與飛越的電光華彩：談賴純純創作中的幻化能量〉，《大趨勢》7（2003.1），頁 50-53。
· 黃寶萍，〈執著的實踐者——賴純純〉，《藝術家》235（1994.12），頁 402-403。
· 楊雅苓，〈置身婆娑尋無盡之境——賴純純「心·脈絡」〉，《藝術家》462（2013.11），頁 332-333。
· 廖仁義，〈從生命情感到色彩造型——賴純純的藝術創作思維〉，《絕對的光和亮——賴純純的世界》，臺北：財團法人創價文教基金會，2019，頁 4-6。
· 蕭瓊瑞，〈迷離與絕對——賴純純的藝術探索〉，《藝術家》422（2010.7），頁 210-213。
· 蕭瓊瑞，〈海望／心／脈絡——賴純純的島嶼迷航〉，《藝術家》462（2013.11），頁 328-331。
· 賴純純，〈放眼看蘇荷——對走在藝術路途上的伴侶〉，《藝術家》89（1982.10），頁 82-91。
· 賴純純，〈批判與讚歌——論林壽宇的生平與繪畫〉，《藝術家》91（1982.12），頁 141-146。
· 賴純純，〈前衛·裝置·空間〉，《藝術家》125（1985.10），頁 150-155。
· 賴純純，〈日本現代藝術九家（上）〉，《藝術家》132（1986.5），頁 148-156。
· 賴純純，〈日本現代藝術九家（下）〉，《藝術家》133（1986.6），頁 170-174。
· 賴純純，〈立體造形〉，《現代美術》12（1986.10），頁 56。
· 賴純純，〈城市的文化生活〉，《雄獅美術》204（1988.2），頁 56-58。
· 賴純純，《賴純純》，臺北：誠品畫廊，1992。
· 賴純純，〈九五行動工作室——臺灣現代藝術的耕植〉，《雄獅美術》286（1994.12），頁 21。
· 賴純純，〈抽象藝術·臺灣行腳——非關具象與否〉，《雄獅美術》290（1995.4），頁 26-27。
· 賴純純，〈北縣啟示雙屏「建設的能量」、「流動的風采」〉，《公共藝術簡訊》51（2003.11），頁 6-9。
· 賴純純，《賴純純公共藝術個展：色光美樂地新視野》，臺北：臺北市立美術館，2004。
· 賴純純，〈我們共同的情感、記憶與夢想——公共藝術感言〉，《美育》145（2005.05），頁 12-18。
· 賴純純，〈2006「呼吸、流動都會的自然風景」〉，《公共藝術簡訊》75（2007.2），頁 6-10。
· 賴純純，《賴純純：仙境》，臺中：國立臺灣美術館，2017。
· 簡丹，〈臺灣女性藝術家的抽象繪畫表現——看陳張莉、楊世芝、賴純純、薛保瑕近作〉，《雄獅美術》278（1994.4），頁 69-74。
· 藝術家編輯部，〈賴純純主持現代藝術工作室〉，《藝術家》137（1986.10），頁 43。
· 藝術觀點編輯部，〈行過八〇——賴純純作品的形色向度與時代性〉，《藝術觀點》60（2014.10），頁 66-71。

▌感謝：本書承蒙賴純純授權圖片，並提供許多檔案資料。

家庭美術館／美術家傳記叢書

存在・變化・**賴純純**

張晴文／著

國家圖書館出版品預行編目資料

存在・變化・賴純純／張晴文 著
-- 初版 -- 臺中市：國立臺灣美術館，2021.11
160面：19×26公分（家庭美術館.美術家傳記叢書）

ISBN　978-986-532-397-4　（平裝）

1.賴純純　2.藝術家　3.臺灣傳記

909.933　　　　　　　　　　　110014788

發 行 人｜梁永斐
出 版 者｜國立臺灣美術館
地　　址｜403 臺中市西區五權西路一段 2 號
電　　話｜（04）2372-3552
網　　址｜www.ntmofa.gov.tw
策　　劃｜蔡昭儀、何政廣
審查委員｜黃冬富、謝世英、吳超然、李思賢、廖新田、陳貺怡
　　　　｜潘　福、高千惠、石瑞仁、廖仁義、謝東山、莊明中
　　　　｜林保堯、蕭瓊瑞
執　　行｜林振莖
編輯製作｜藝術家出版社
　　　　｜臺北市金山南路（藝術家路）二段 165 號 6 樓
　　　　｜電話：（02）2388-6715・2388-6716
　　　　｜傳真：（02）2396-5708
編輯顧問｜謝里法、黃光男、林柏亭
總 編 輯｜何政廣
編務總監｜王庭玫
數位後製總監｜陳奕愷
數位藝術製作｜林芸瞳、陳柏升
文圖編採｜王郁棋、史千容、周亞澄、李學佳、蔣嘉惠
美術編輯｜吳心如、王孝嫙、張娟如、廖婉君、郭秀佩、柯美麗
行銷總監｜黃淑瑛
行政經理｜陳慧蘭
企劃專員｜朱惠慈

總 經 銷｜時報文化出版企業股份有限公司
　　　　｜桃園市龜山區萬壽路二段 351 號
電　　話｜（02）2306-6842

製版印刷｜欣佑彩色製版印刷股份有限公司
裝　　訂｜聿成裝訂股份有限公司

初　　版｜2021 年 11 月
定　　價｜新臺幣 600 元

統一編號 GPN　1011001301
ISBN　978-986-532-397-4

法律顧問　蕭雄淋